〔日〕矢泽小津江　著

阳华燕　译

传递记忆的靛白刺绣

混色绣线绣出

河南科学技术出版社

·郑州·

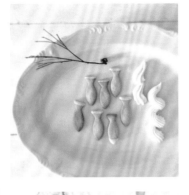

那天的大海，是银蓝色混着灰色的。

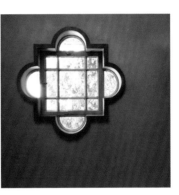

有历史感的横滨的建筑物，在浅蓝色里混入了其色。

看起来美味的蛋白酥，混合了牛奶色和雪白色。

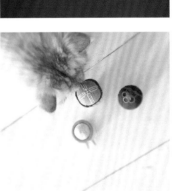

探寻色彩

在经常找贝壳的大海边，
穿着便服在横滨散步时，
走近一点的那片森林里，

今天也盯着睡着的猫咪起伏的肚子发呆的温暖的房间里。
我们的眼睛、耳朵、皮肤感受到的，
留在我们脑海和心里的，

各种不同场合的，各种颜色，形状，光线和气味。
把绣线混到一起开始刺绣时，
就能找到那些在脑海里轻轻飘荡的颜色和形状。
蓝色和白色，和夹缝中看到的风景，
这些如果能和更多的人共同分享，我也觉得很开心。

矢泽小津江

yazawado
kozue yazawa

目录

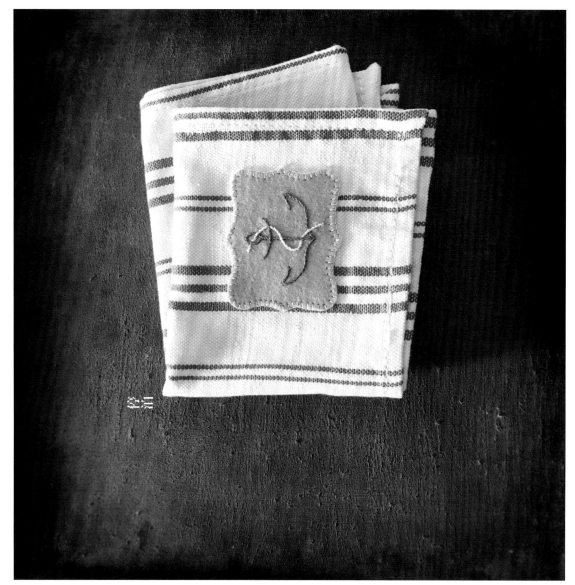

停泊

船锚标志贴布绣餐巾 ● 制作方法见 p.66

刺绣徽章的手帕 ● 制作方法见 p.66

蓝白徽章

矿蓝盘子上
蓝色上散落

手账套封 ● 制作方法见 p.68

传递思念

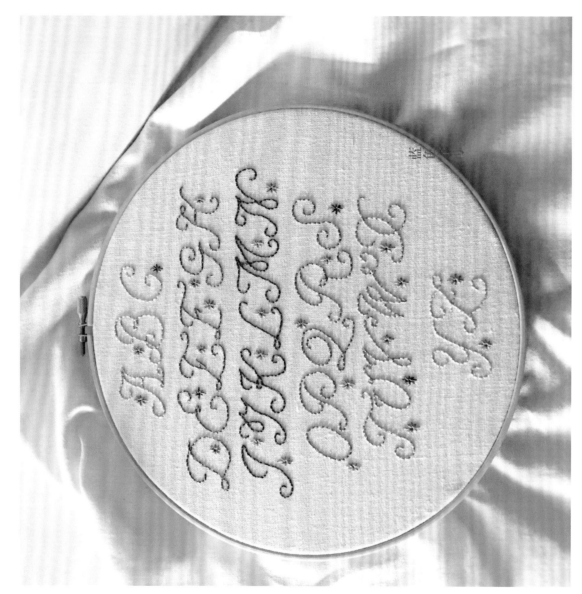

英文字母绣画 ◆ 制作方法见 p.70

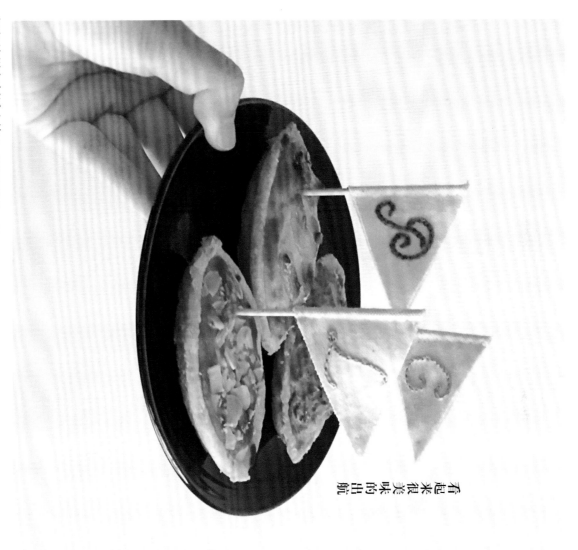

帆船馅饼和刺绣小旗 ● 制作方法见 p.71

看起来很美味的出航

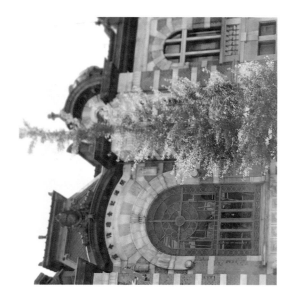

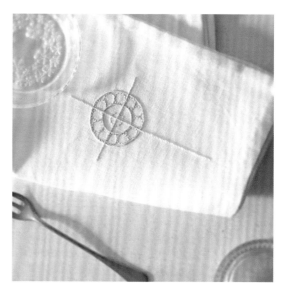

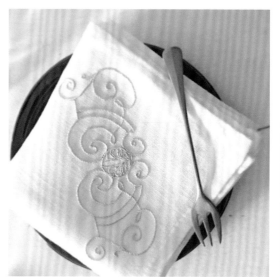

横滨建筑装饰花样刺绣餐巾 ● 制作方法见 p.72

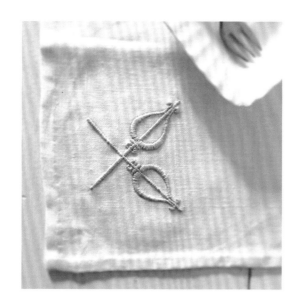

建筑物（p.12 和本页图）

左、右：横滨开港资料馆

中：横滨市开港纪念会馆

绣上横滨建筑装饰花样

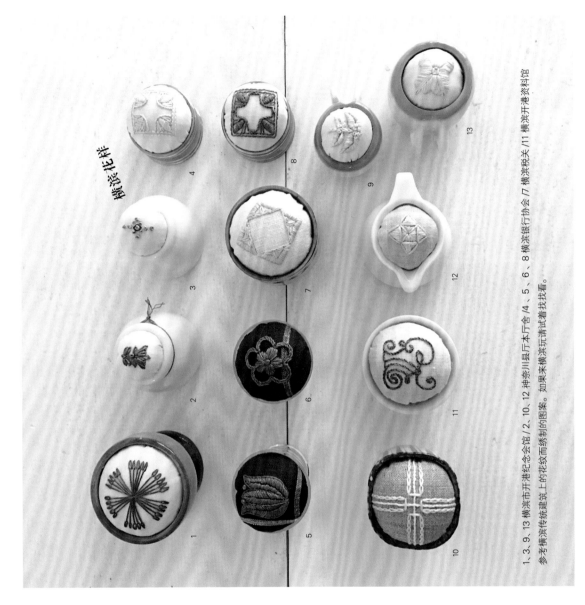

横滨花样

来自古董市场的小器皿针插 ● 制作方法见 p. 73

1、3、9、13 横滨市开港纪念会馆 / 2、10、12 神奈川县厅本厅舍 / 4、5、6、8 横滨税关 / 7 横滨银行协会 / 11 横滨开港资料馆

参考横滨传统建筑上的花纹而绣制的图案。如果来横滨玩请试着找看。

杯垫 ● 制作方法见 p.74、75

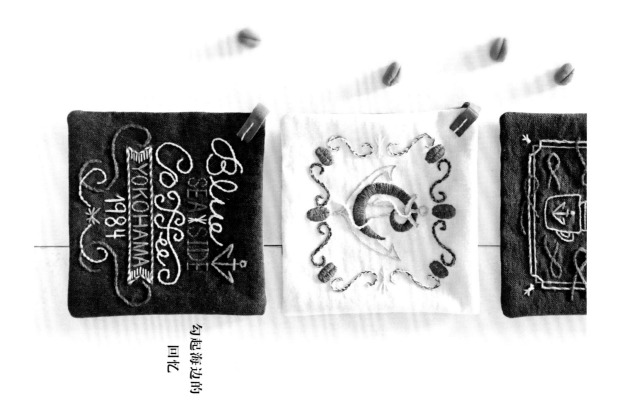

勾起海边的
回忆

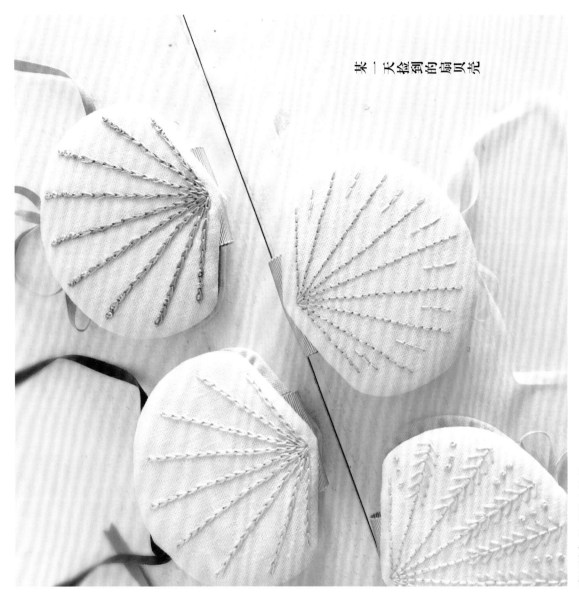

某一天捡到的扇贝壳

扇贝针盒 ● 制作方法见 p.61、63

大海的饼干

贝壳游戏

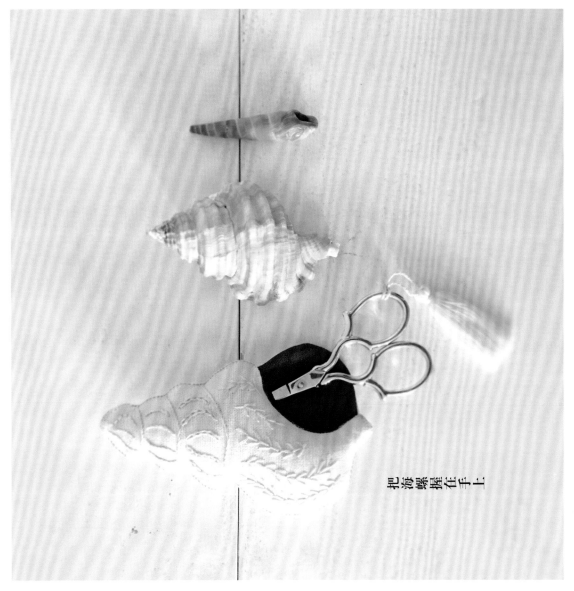

把
海
螺
握
在
手
上

海螺剪刀保护罩 ● 制作方法见 p.64、65

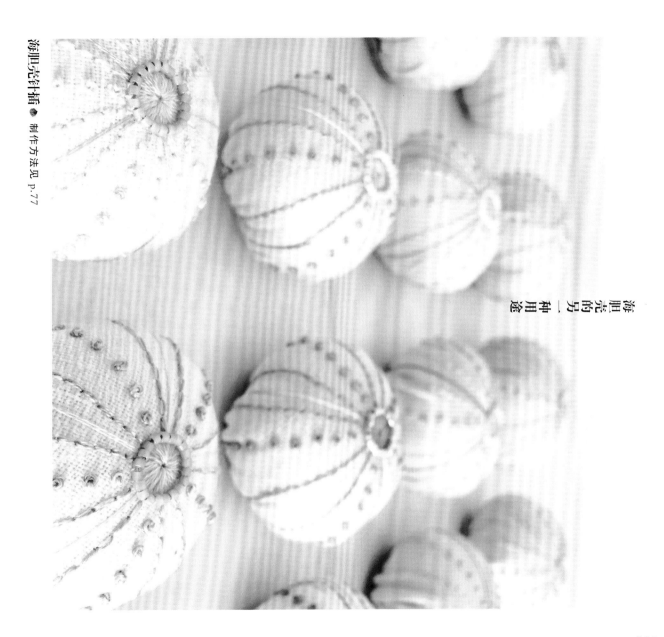

海胆壳的另一种用途

海玻璃展示框

海玻璃框画 ● 制作方法见 p.78

放大后的矿石

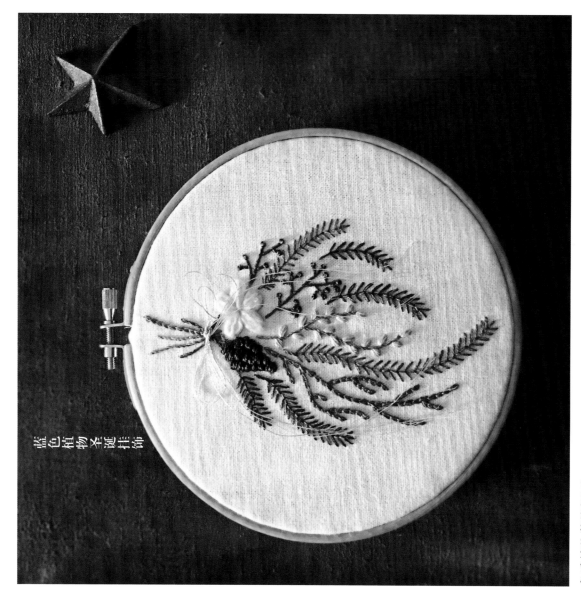

蓝色植物圣诞挂饰

冬季植物装饰框画 ◆ 制作方法见 p.80

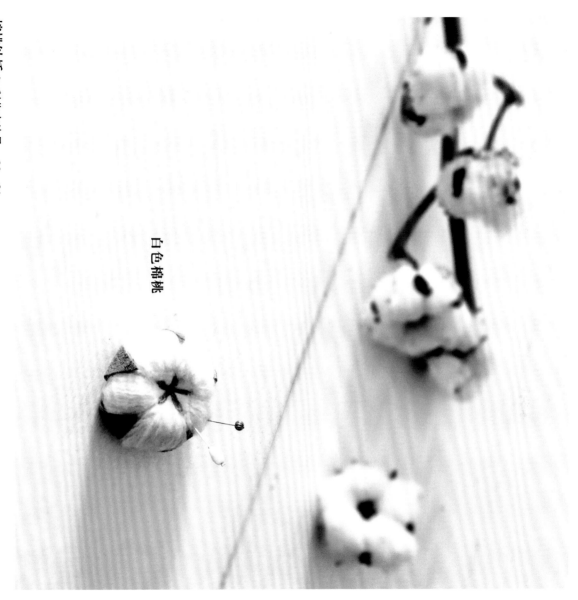

棉桃针插 ◆ 制作方法见 p.80、81

白色棉桃

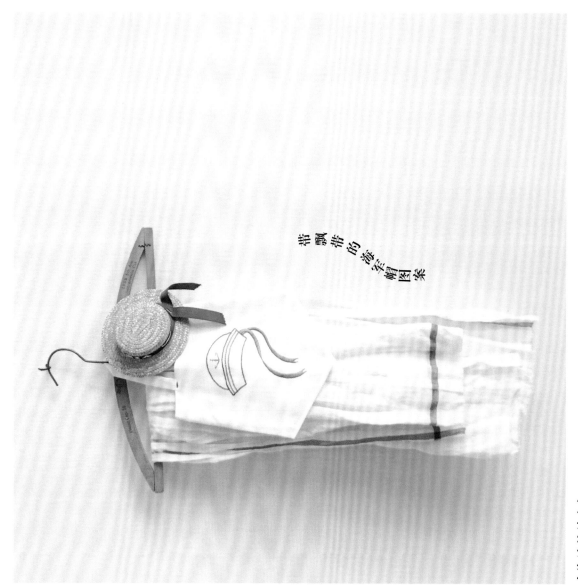

带飘带的海军帽图案

去海边的外出包 I ● 制作方法见 p.81、85

26

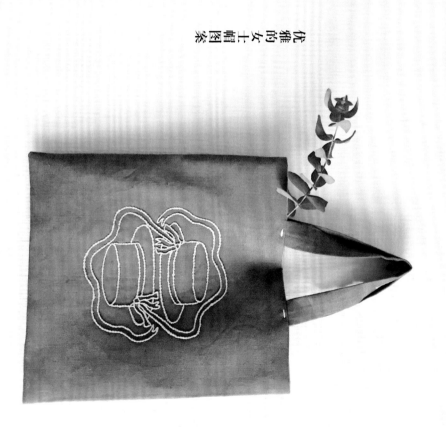

去海边的外出包 II ● 制作方法见 p.82、85

优雅的女士帽图案

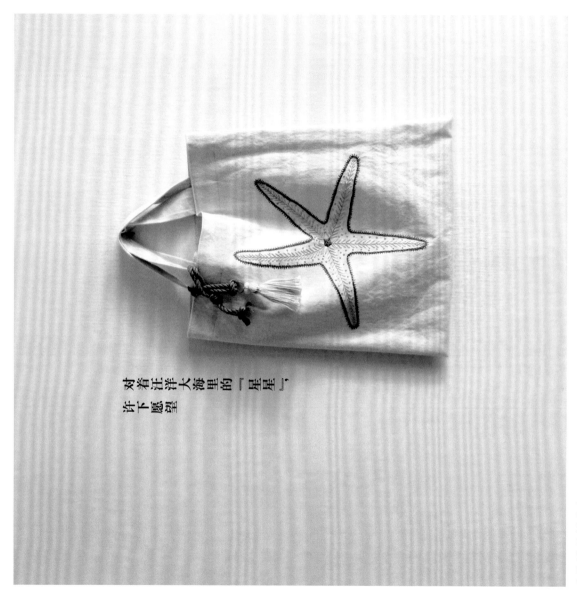

对着汪洋大海里的「星星」，

许下愿望

去海边的外出包Ⅲ ◆ 制作方法见 p.83、85

海底的船锚

前面

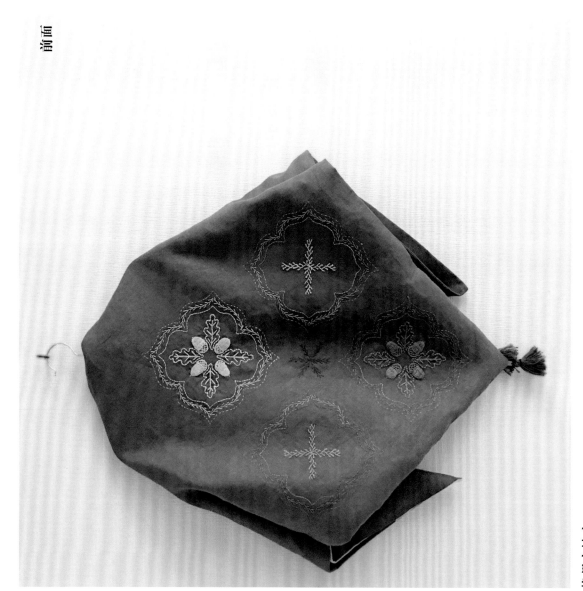

橡果大披肩 ● 制作方法见 p.86、87

把辈运披在肩上

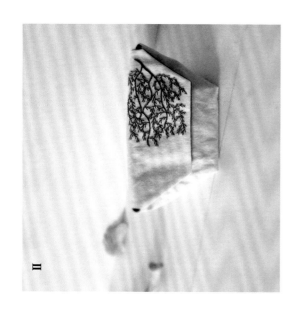

I

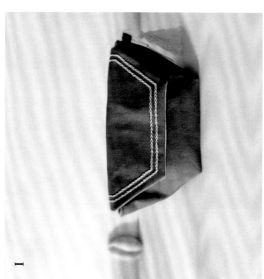

II

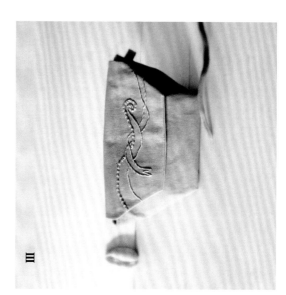

III

I 海军的背影
II 飘摇起伏的海草
III 章鱼遇见飘带

船形化妆包 ● 制作方法见 p.88、89

早晨。
在猫咪们的盘子里放上猫粮。
猫粮的形状，想用缎面绣来表达。

晾衣服时，顺便在院子里摘上一些花花草草装饰在房间。
下一部作品里，要不把院子里的柠檬也绣成图样？
希望今年也能顺利结出果实。

烧上开水。
热气的"形状"，用回针绣来表现说不定很可爱。
沏上茶。今天是热腾腾的红茶。昨天喝的是不是咖啡来着？

坐到书桌前。
开始挑选绣线颜色。
看到蓝色和白色，突然想去海边。
上次在横滨看到的古建筑花砖，想用蓝色来刺绣。
穿上针。

今天也是刺绣时间啊。

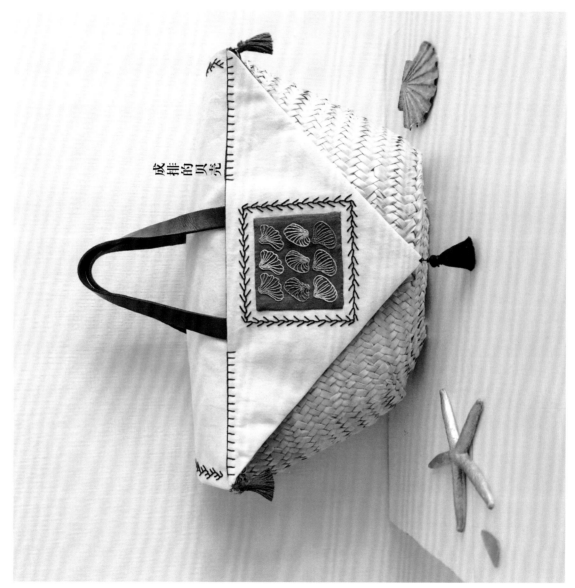

成排的贝壳

藤篮盖布 ● 制作方法见 p.90、91

刺绣束口袋 ● 制作方法见 p.92、93

大
海
的
印
记

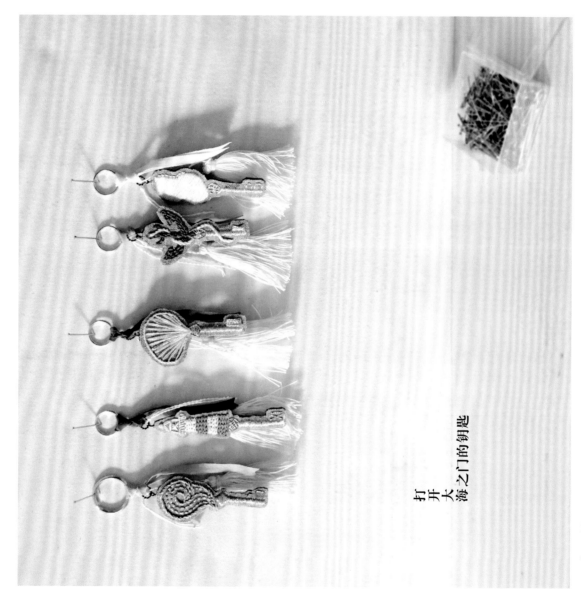

打开
大海之门的钥匙

钥匙吊饰 ● 制作方法见 p.94

你，和树齐生

刺绣材料和工具

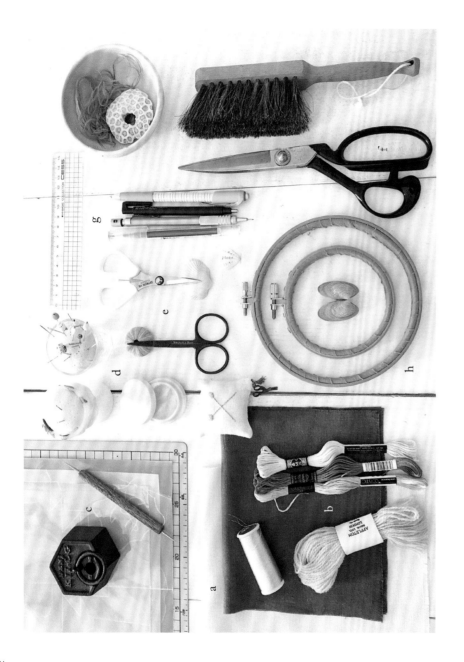

● 材料

a——布

推荐布纹细致的布。刺绣前先将绣布在水里浸泡几个小时，晾干后将布纹熨烫平整后再使用。

b——绣线

本书中使用的是 DMC、cosmo、Olympus、Appleton 绣线。手里没有相同颜色的线时，可以试着混合手头上有的线来配出满意的颜色。

● 工具

c——图案转印工具

描图纸，手工用复写纸，玻璃纸，布镇。手工用复写纸使用水消笔，推荐使用水色，水消痕迹比较浅。垫上切割垫之类的工具，保证底部平整进行转印。

d——针描

为了区分针的型号，多准备几个针描也是比较方便。制作自己喜欢的针描也是一件开心的事情。

e, f——剪刀

小的线用剪刀有尖头的，锋利的。布用剪刀有大的，也有小的，都非常方便。小的布用剪刀很适合小物件的制作。

g——描图工具

包括将图案描到描图纸上时使用的描图笔或圆珠笔，笔形橡皮擦，直尺等。布用记号笔使用可水洗型，图案线条太浅的时候可以直接用来加重线条。

h——绣绷

直径10~15 cm的比较方便使用。事先在内绷上缠上布条，刺绣时不容易磨损绣布；另外，也可以使绣布绷得更紧，不容易打滑。

图案的转印方法

布镇

玻璃纸

图案（描图纸）

绣布（正面）

手工用复写纸

1. 最下面是切割垫，依次放上绣布、手工用复写纸，描好图案的玻璃纸，然后用布镇等固定。确定转印图案的位置时，要多考虑成品的布局，绣绷的位置等。

2. 用描图笔描图。描图时必须用点力才能转印的成功，最好一边确认力度一边描。想用来作记号的引导线或图案线条太淡时，可以使用布用记号笔。

【要点】

虽然转印图案很麻烦，但是图案转印得越漂亮，之后的刺绣就越容易，所以这一步需要十分小心细致地完成。手工用复写纸的线条遇热以后有可能会无法消除，所以刺绣完成后，开始熨烫前，一定要先用水消笔清除干净。比较小的地方可以用棉签蘸水去除干净。

25 号绣线的使用方法

25 号绣线的线束是一根长长的线绕出来的。为方便使用，要把它 8 等分。

1. 将线束保持整束的状态从标签上取下。此时确认线束是否完整。

2. 将线展开放在桌上，注意线头不要被绕进去。将线束还原成一长根的状态。

3. 对齐线的两头将线 2 等分。再次对齐两头变成 4 等分，然后是 8 等分。

4. 将一开始取下来的标签从折成环的一头套到 8 等分的线束上。用线用剪刀把两头都剪开。标签上有厂家名、色号等信息，后续补线时可能需要，所以和线补线时一起放在一起保存。

把绣线 8 等分之后

● 把绣线 8 等分的方法

用左边的方法，把绣线的线束变成了 8 根粗线。每根粗线是由 6 根细线并在一起组成的。

1. 根据图案上标记的色号选出对应的线束，从其中抽出 1 根粗线。

2. 再从粗线上一根一根地抽出细线。抽下一根细线时，注意将顺扭转将绒不容易绕在一起。先把粗线将顺扭转将绒不容易绕在一起。

3. 抽出所需要根数的细线（2 根线，3 根线等）后，对齐线的一头。刺绣小图案时，穿到针上前无把线剪成方便使用的长度。

厂家名和色号

绣线的标签上印有厂家名、色号。色号。要注意，厂家不同，相同色号的绣线颜色也会不一样。

厂家名：cosmo、Olympus、DMC

色号：
比如，
DMC822＝牛奶色（图中右一）
cosmo822＝偏绿的驼色
Olympus822＝无该色号
厂家不同，色号也不一样。

混合绣线

比如把2根象牙色绣线和1根深蓝色绣线混在一起。混色使用两种绣线，不仅可以表现出微妙的颜色，绣出别有韵味的作品。试试去找到只属于你的颜色吧。或者把牛奶色绣线时出现的颜色变化，绣制别有韵味的作品，还能感受到刺绣绣线和白色绣线混在一起。

1. 参考制作方法中的"混合色"准备好指定的颜色。比如写着a=D3033②+D930①的时候，分别准备好DMC3033（象牙色）和DMC930（深蓝色）。

2. 其中带圈圈数字表示绣线的根数。D3033②=象牙色2根；D930①=深蓝色1根，从线束中抽出3根线在一起。

3. 把3根线一起穿到针上。注意绣线不要扭转。

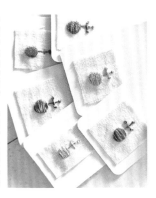

4. 混合相似的颜色，或者完全不同的颜色，可以呈现出各种不同的效果。

刺绣针法簿

BLUE AND WHITE
STITCH BOOK
1

关于图案标记
★ 在图案中，按照针法名、绣线厂家名首字母、绣线色号、绣线根数（带圈数字）的顺序进行标示。
比如"轮廓绣 D169 ②"中，轮廓绣为针法名，D 为绣线厂家名的首字母（D=DMC，C=cosmo，O=Olympus，A=Appleton），169 为绣线色号，②为绣线根数（②=2
根线，③=3 根线）。
★ 图案中针法名后加有小写英文字母时，使用混合绣线。比如，"回针绣 a"中小写的英文字母表示"混合色"。

本书中出现的刺绣针法

※（ ）内的数字表示在该孔内出入针

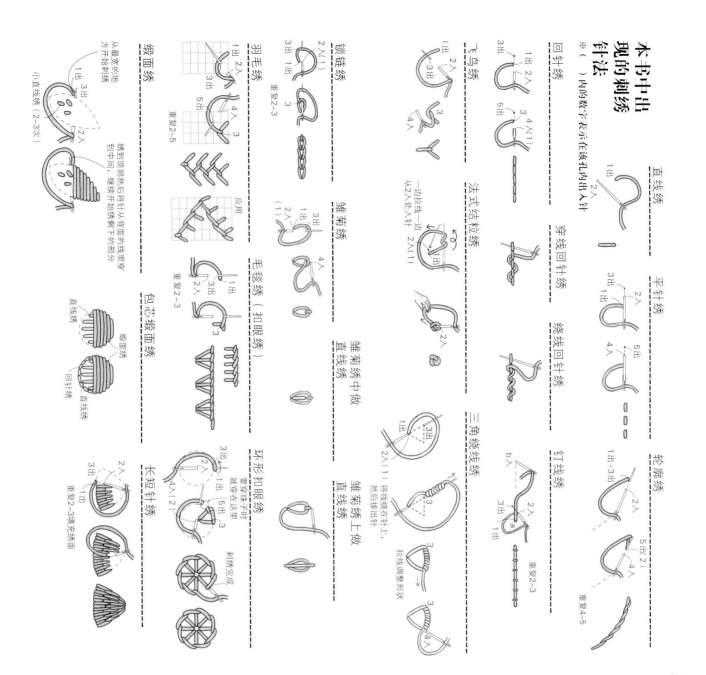

回针绣
3出 1出 2入
5出 4入（1）

飞鸟绣
1出 2入
3出 4入
3 4入

锁链绣
2入（1）3出
1出
重复2~3

羽毛绣
1出 2入
3出 4入
5出 3
重复2~5

缎面绣
1出 2入
3出
从最宽的地方开始刺绣

绣到顶部然后将针从背面的线里穿到中间，继续绣开始刺绣剩下的部分
小直线绣（2~3次）

直线绣
1出 2入

平针绣
3出 1出 2入
5出 4入

穿线回针绣

绕线回针绣

法式结粒绣
一边拉线一边从2入处入针
2入（1）

雏菊绣
1出 3入
2入
4入
重复2~3

毛毯绣（扣眼绣）
1出 2入
3入
4入
3

雏菊绣中做
直线绣

雏菊绣上做
直线绣

环形扣眼绣
3出 1出
2入
4入（2）5出
3

长短针绣
2入
3出 1出
3
重复2~3排完绣面

轮廓绣
1出 3出（2）
2入
5出（2）
4入
重复4~5

钉线绣
2入
3出 b入
1出
重复2~3

三角绕线绣
1出 3出
2入（1）
3
将线绕在针上，然后接出针
拉线调整形状
刺绣完成

包心缎面绣
缎面绣
回针绣
直线绣

教程 1
平针绣和直线线绣

RUNNING AND STRAIGHT STITCH

【 要点 】

如果刺绣的同时能够注意捻线的话，就算是简单的针法也能呈现出漂亮的绣面。

刺绣放射状的图案时，朝同一方向旋转一周进行刺绣，这样汇集在中心点的线会更美观。

逆时针方向旋转刺绣

直线绣D930 3

平针绣a

在中心点入针

平针绣 D930 3

直线绣 D926 3

直线绣 D930 3

直线绣 D3033 3

雏菊绣（绕线2次）D926 3

直线绣a（按1~12的顺序刺绣）（〇从针目下面挑起）

平针绣 D926 3

平针绣 D926 3

直线绣 D930 3
O431 3

在中心点入针
直线绣 O431 3

平针绣a

直线绣 D3033 3

直线绣D3033 3（一边微微往内侧偏移一边重复1~12，一直填充到图案位置）

出 入 （〇11~12是从1~2的针目下面挑过）

使用绣线 ※ [] 内的色号是用DMC替换的色号
DMC ●926（深湖蓝色）/ ●930（深蓝色）/ ≡3033（象牙色）
Olympus ●431[3023]（浅卡其色）

混合色
a＝D930（2）＋D3033（1）
※ 将指定根数的线合在一起使用。例如，（2）＋（1）＝3根线
※ D 是 DMC 的缩写

教程 2

回针绣

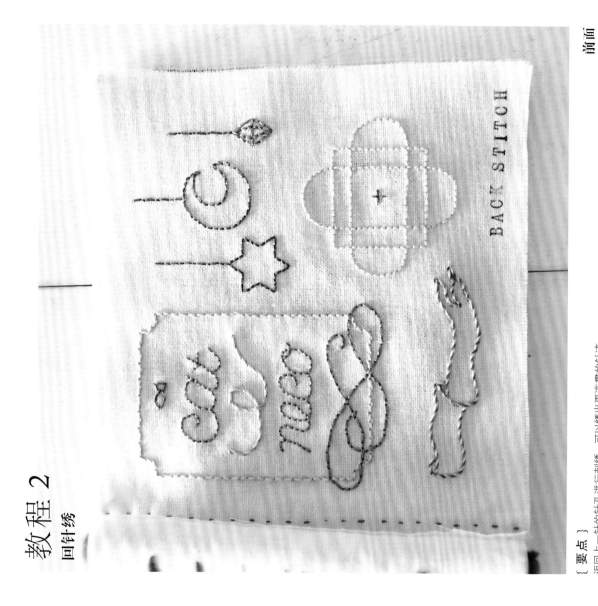

BACK STITCH

前面

【要点】

返回上一针的针孔进行刺绣，可以绣出更连贯的针迹。

绣曲线时，如果针脚大大的话无法绣出顺滑的曲线，所以最开始的针脚大小非常重要。

针脚有大有小、有节奏感的刺绣也很可爱哟。

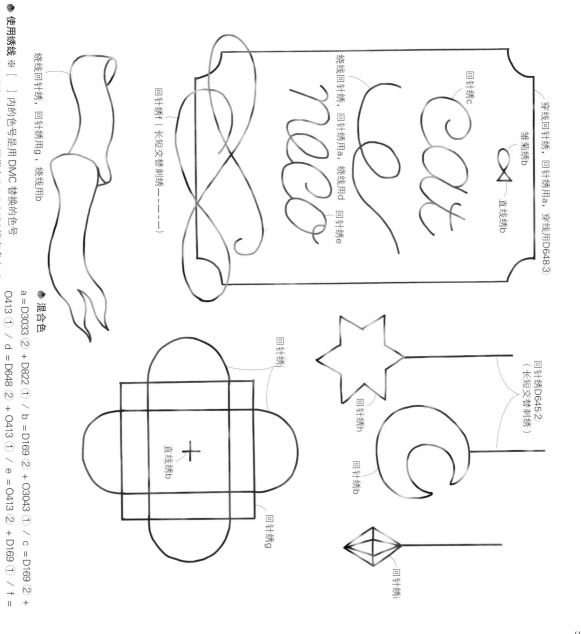

● 使用绣线 ※〔 〕内的色号是用 DMC 替换的色号

DMC ●169（烟蓝色）/●645（橄榄色）/
822（牛奶色）/●926（深湖蓝色）/＝3033/
Olympus ●413[646]（灰色）/＝430[3024]（银灰色）/
●3043[3768]（浅蓝色）

绣线回针绣，回针绣用g，绣线用b

绣线回针绣，回针绣用a，绣线用d
回针绣用e

穿线回针绣，回针绣用a，穿线用D648 3

雏菊绣b

回针绣c

直线绣b

回针绣f（长短交替刺绣 ------）

● 混合色

a = D3033（2）+ D822（1）/ b = D169（2）+ O3043（1）/ c = D169（2）+
O413（1）/ d = D648（2）+ O413（1）/ e = O413（2）+ O430（2）+ D822（1）/ f =
D169（2）+ D926（2）/ g = D822（2）+ O413（1）/ h = O3043（2）+ D169（2）+
i = D169（2）+ D926（1）/ j = O430（2）+ D822（1）

※ 将指定根数的绣线合在一起使用。例如，（2）+（1）=3根线，（2）+（2）=4
根线

※ D 是 DMC 的缩写，O 是 Olympus 的缩写

直线绣b

回针绣g

回针绣

回针绣D645 2
（长短交替刺绣）

回针绣h

回针绣b

回针绣i

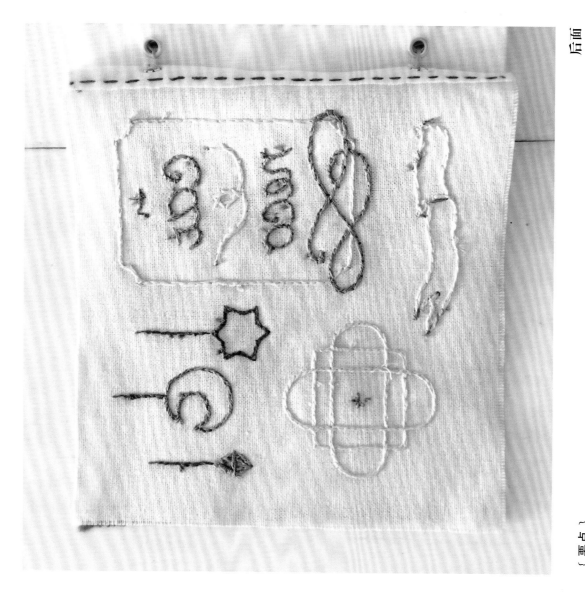

【 要点 】

从一个图案跳到另一个图案时中间的过渡线有可能会透到正面，所以每个图案单独处理。在绣手帕或餐巾之类的能看到反面的作品时，注意绣线处理要做得细致美观些。

刺绣开始和刺绣结束

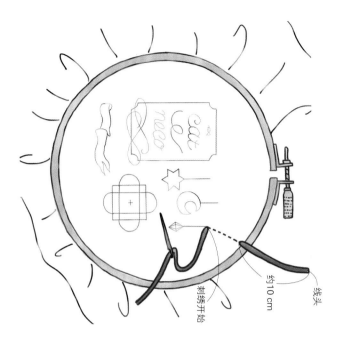

线头

约10 cm

刺绣开始

【刺绣开始】

线状图案（回针绣或轮廓绣等）

· 在刺绣开始位置的旁边一点入针，线头留出 10 cm 左右，开始刺绣。

· 一边用手指按住留在正面的线头，一边开始刺绣，绣 2~3 针之后线头就不会再脱出来了。

· 刺绣结束后，将留在正面的线头拉到反面，和【刺绣结束】一样处理。

面状图案（缎面绣或长短针绣等）

· 在会被针法覆盖的位置绣 2~3 针小直线绣，线头不会再脱出来，就可以开始刺绣了。

【刺绣结束】

· 不管是线状图案还是面状图案，都是在反面挑起 2~3 个针迹的绣线，然后剪掉多余的线。注意挑起针迹的时候不要影响到其正面。

（反面）

【在离绣图案较远处单独刺绣时】

在绣只有 1 针的法式结粒绣或者反面过渡线很少的直线绣图案时，刺绣开始和结束时都要打结。

如果离附近有可以绕线的针迹的话，也可以绕线后再开始刺绣。

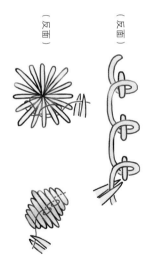

（反面）

教程 3

轮廓绣

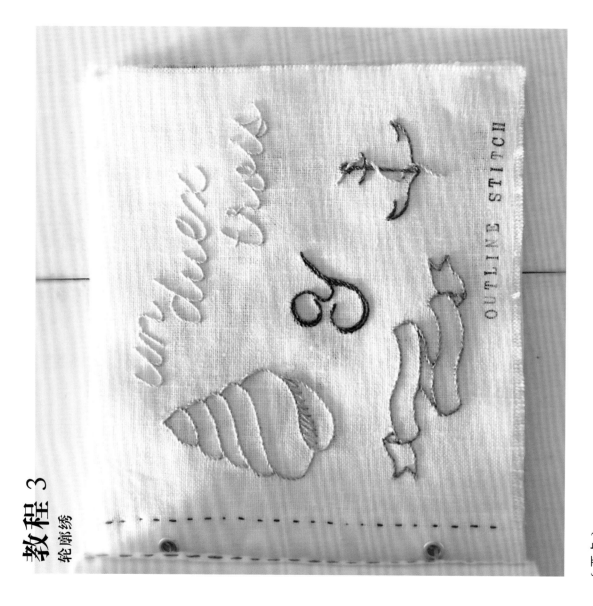

【要点】

这是一种适合用来绣曲线的针法。小针脚可以表现更完美的曲线。

绣线增加到 5 根或者 6 根来刺绣的话，针迹会变得很像绳子，适合绣有关大海的图案。

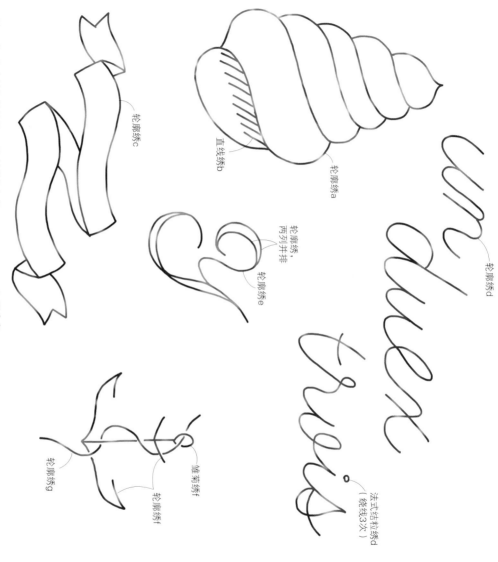

● 使用绣线 ※ [] 内的色号是用 DMC 替换的色号

DMC ● 169（烟蓝色）/ ● 413（蓝灰色）/
● 535（铁灰色）/ ● 646（卡其色）/ ● 647（银卡其色）/
● 648（浅灰色）/ ● 928（婴儿蓝色）/ ● 3024（雪白色）/
● 3033（象牙色）
cosmo ● 151[3024]（冷白色）/ ● 366[3782]（原白色）
Olympus ● 3043[3768]（浅灰蓝色）

● 混合色
a = D647 ① + D648 ① + D928 ① / b = D648 ② + D647 ① / c =
D169 ② + D648 ① / d = D3024 ① + D3033 ① / e = O3043 ② +
D413 ① / f = D646 ② + D535 ① / g = C151 ② + C366 ②
※ 将指定根数的线合在一起使用。例如，② ＋ ① ＝ 3 根线
※ D 是 DMC 的缩写，C 是 cosmo 的缩写，O 是 Olympus 的缩写

轮廓绣c

直线绣b

轮廓绣a

轮廓绣d

轮廓绣，两列并排

轮廓绣e

法式结粒绣d（绕线3次）

雏菊绣f

轮廓绣f

轮廓绣g

 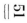

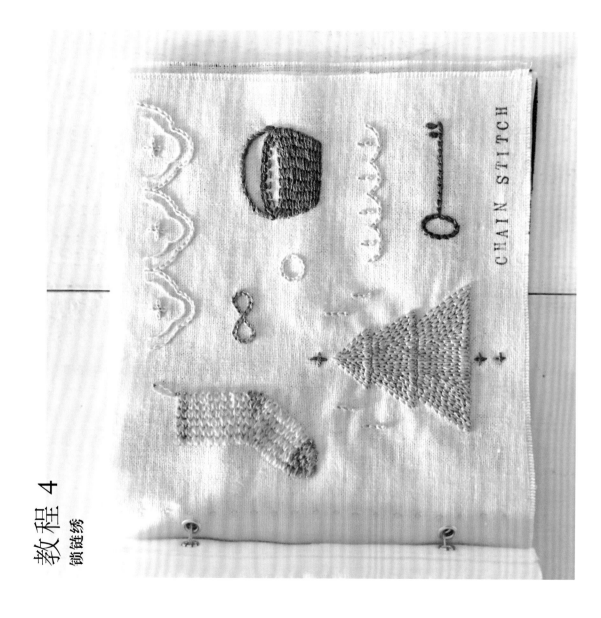

教程 4

锁链绣

【要点】

锁链绣每一针的长短保持一致的话，可以使绣面整体看起来更漂亮。

用锁链绣填充绣面时，各针并排时的上下位置如果保持对齐，针迹看起来就像编织纹一样。

● 图案放大 125% 为实物大小

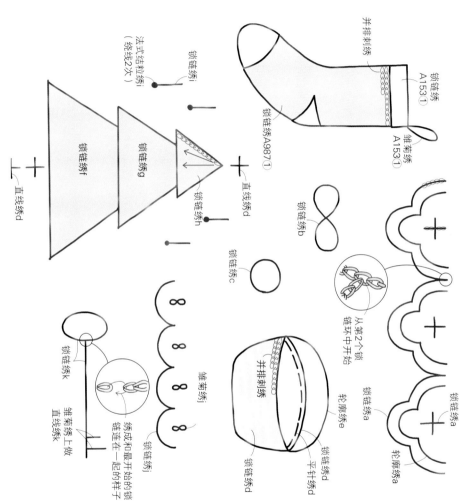

锁链绣
A153①

并排刺绣

雏菊绣
A153①

锁链绣A987①

法式结粒绣
（绕线2次）

锁链绣

锁链绣h

锁链绣f

锁链绣g

直线绣d

锁链绣b

锁链绣c

从第2个锁
链环中开始

轮廓绣e

锁链绣a

轮廓绣a

锁链绣a

平针绣d

锁链绣j

雏菊绣k
直线绣k

雏菊绣d

绣成和最开始的锁
链连在一起的样子

并排刺绣

锁链绣k

雏菊绣
直线绣

● **使用绣线** ※[　]内的色号是用 DMC 替换的色号

Appleton ▨ 153（透视蓝色）

DMC ● 535（铁灰色）／● 613（灰白色）／● 987（白烟色）／
▦ 644（白卡其色）／● 647（银卡其色）／● 648（浅灰色）／
▩ 926（深湖蓝色）／▨ 3033（象牙色）／● 3768（铁蓝色）／

cosmo ▨ 151［3024］（冷白色）／● 366［3782］（原白色）
● 368［611］（深驼色）

Olympus ▨ 431［3023］（浅卡其色）

● **混合色**

a=C151② +D613① /b=D926② +D647① /c=D613② +D644① /d=
D3768② +C368① /e=D3768④ +C368② /f=D644② +O431① /g=
O431② +D644① /h=C366② +O431① /i=D644② +D613① /j=
D644① +D648① +D3033① /k=D3768② +D535①

※ 将指定根数的线合在一起使用。例如，② + ① =3 根线，
④ + ② =6 根线

※ D 是 DMC 的缩写，C 是 cosmo 的缩写，O 是 Olympus 的缩写

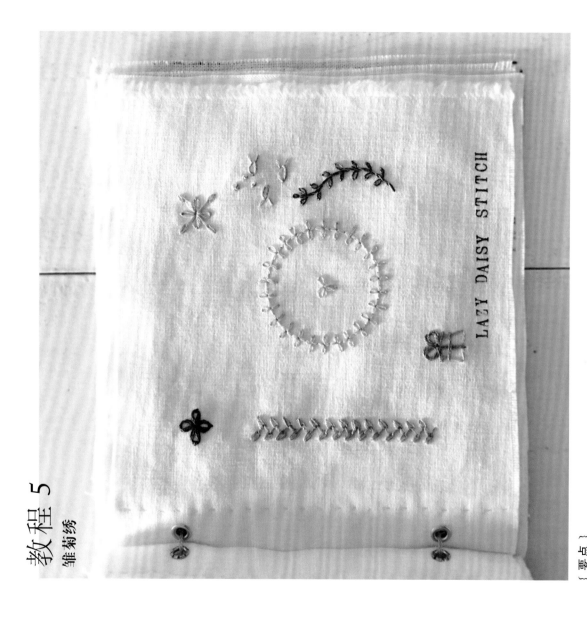

教程 5

雏菊绣

LAZY DAISY STITCH

【要点】

花瓣是带蓬松感的椭圆形，针脚不要过大看起来更可爱。
固定椭圆形的直线绣可以绣长一点，也可以加上飞鸟绣成小鱼，能享受各种不同的变化。

54
三

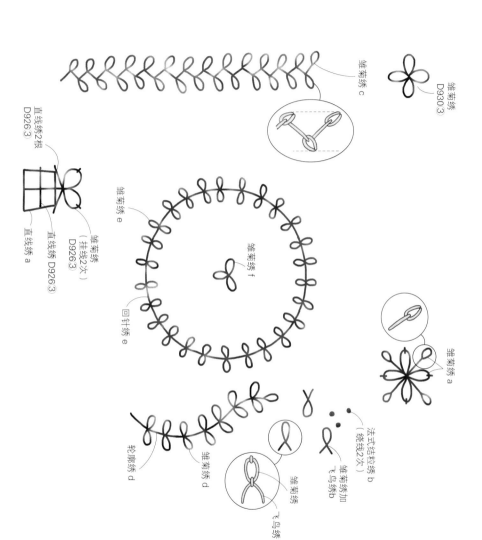

雏菊绣 c
D930 ③

直线绣2根
D926 ③

雏菊绣 e

雏菊绣（挂线2次）
D926 ③

雏菊绣 a

直线绣 D926 ③

直线绣 a

雏菊绣 f

回针绣 e

雏菊绣 a

雏菊绣加
飞鸟绣 b

法式结粒绣 b
（绕线2次）

飞鸟绣

雏菊绣 d

雏菊绣 d

轮廓绣 d

● 使用绣线 ※［ ］内的色号是用 DMC 替换的色号
DMC ●926（深湖蓝色）/ ●930（深蓝色）/ 3033（象牙色）
cosmo ●366［3782］（原白色）
Olympus ●431［3023］（浅卡其色）

● 混合色
a = O431 ② + C366 ① / b = D3033 ② + D926 ① / c = O431 ② +
D926 ① / d = D926 ① + D930 ① / e = D3033 ① + O431 ① / f =
D3033 ② + O431 ①
※ 将指定根数的线合在一起使用。例如，② + ① = 3 根线，
① + ① = 2 根线。
※ D 是 DMC 的缩写，C 是 cosmo 的缩写，O 是 Olympus 的缩写

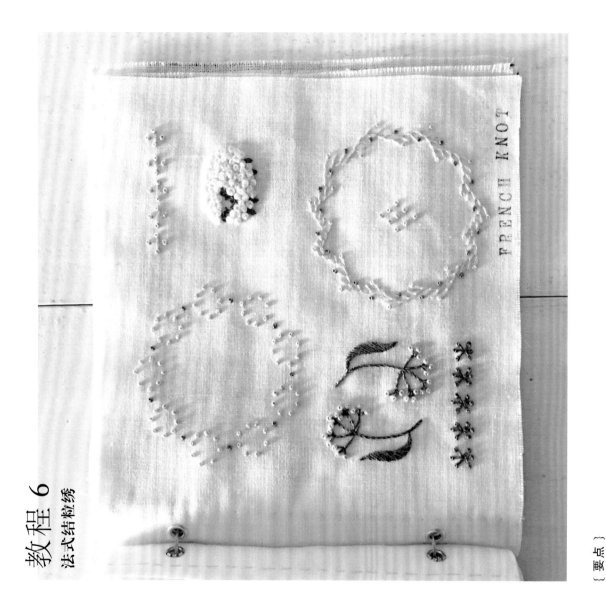

FRENCH KNOT

【要点】

在绣布上将结调整好后再从反面拉线。

拉线时一边保持住结，一边慢慢拉。拉得太急，线会绕在一起。

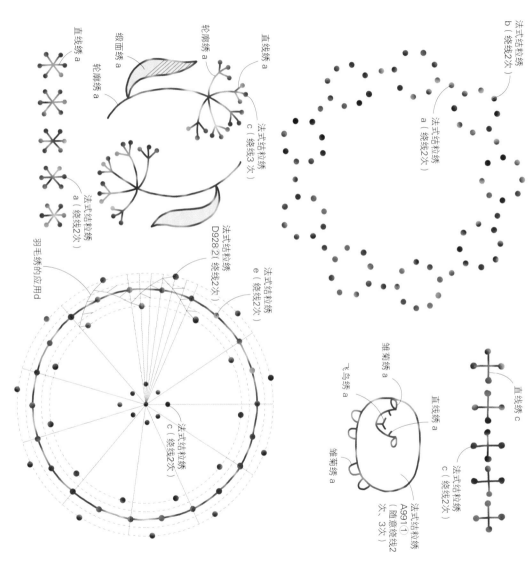

● 使用绣线 ※［ ］内的色号是是用DMC替换的色号
Appleton 991（白色）
DMC 613（灰白色）／ 712（暖白色）／ 926（深湖蓝色）／
928（婴儿蓝色）／ 3033（象牙色）／ 3768（钴蓝色）
cosmo 890［648］（白灰色）／
Olympus 421［822］（珍珠灰色）

法式结粒绣 b（绕线2次）
法式结粒绣 a（绕线2次）
直线绣 a
缎面绣 a
轮廓绣 a
轮廓绣 a
直线绣 a
法式结粒绣 c（绕线3次）
法式结粒绣 a（绕线2次）

● 混合色
a＝D926 ②＋D3768 ①／ b＝C890 ②＋O421 ①／ c＝D613 ②＋
D3033 ①／ d＝D712 ②＋D3033 ①／ e＝D3768 ①＋D926 ①
※ 将指定根数的线合在一起使用。例如，②＋①＝3根线，
①＋①＝2根线，
※ D是DMC的缩写，C是cosmo的缩写，O是Olympus的缩写

羽毛绣的应用d
D928②（绕线2次）法式结粒绣
法式结粒绣 e（绕线2次）
法式结粒绣 c（绕线2次）

雏菊绣 a
飞鸟绣 a
雏菊绣 a
直线绣 a
直线绣 c
法式结粒绣 c（绕线2次）
A991①
法式结粒绣（随意绕线2次、3次）

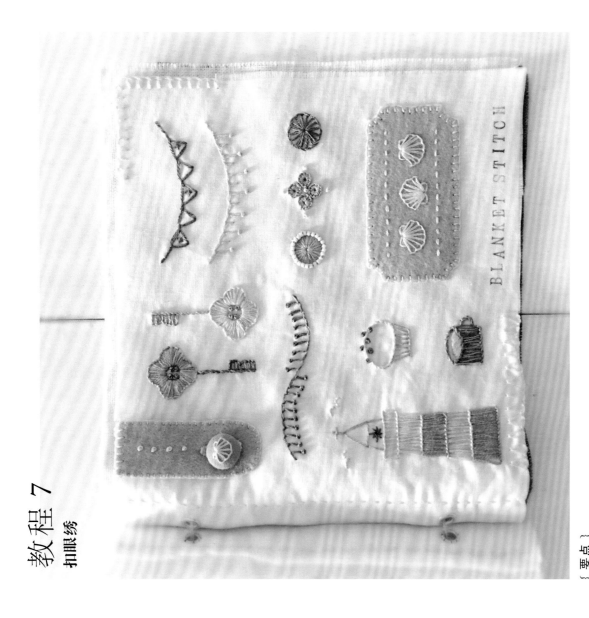

教程 7
扣眼绣

【要点】

可以用于锁缝布边，也可以绣成环形，或者用于毛毯上，是一种应用十分广泛的针法。

无论用在哪里，针脚的间距统一会更好看。要加入珠子时，在下一针挑起绣布之前穿上珠子。注意使用能穿过珠子的细针。

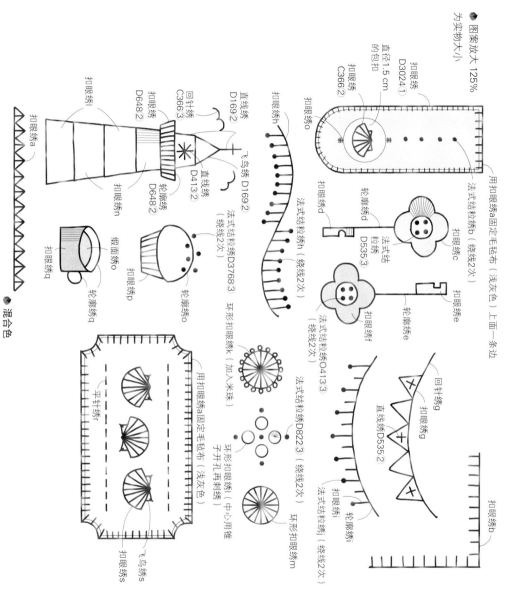

● 图案放大 125%

● 使用绣线 ※ []内的色号是用 DMC 替换的色号

DMC ● 169（烟蓝色）/ ● 413（蓝灰色）/
● 535（铁灰色）/ ○ 613（灰白色）/ ○ 648（浅灰色）/
822（牛奶色）/ ● 926（深湖蓝色）/ ● 3024（雪白色）/
3033（象牙色）/ ● 3768（铁蓝色）/

cosmo ● 151[3024]（冷白色）/ ● 366[3782][灰色]/
● 3768[822][珍珠灰色]/

Olympus ● 413［646］（灰色）/ 421［822］（珍珠灰色）/
● 431［3023］（浅卡其色）

直径1.5cm的包扣
扣眼绣 D3024 ①

用扣眼绣a固定毛毡布（浅灰色）上面一条边

扣眼绣o
法式结粒绣b（绕线2次）
扣眼绣c
扣眼绣d
轮廓绣d
法式结粒 D535 ③
扣眼绣e
轮廓绣e
扣眼绣f
法式结粒绣O413 ③（绕线2次）

直线绣 D169 ②
回针绣 C366 ③
扣眼绣h
扣眼绣n
轮廓绣 D648 ②
扣眼绣 D648 ②
直线绣 D413 ②
轮廓绣n

飞鸟绣 D169 ②
法式结粒绣D3768 ③（绕线2次）
扣眼绣h（绕线2次）
环形扣眼绣k（加入米珠）

扣眼绣a

缎面绣o
轮廓绣o
扣眼绣p
轮廓绣q
扣眼绣q

用扣眼绣a固定毛毡布（中心用锥子开孔再刺绣）

回针绣
扣眼绣g
直线绣 D535 ②
扣眼绣g
法式结粒绣D822 ③（绕线2次）
轮廓绣i
扣眼绣h
直线绣 D535 ②
法式结粒绣（绕线2次）
环形扣眼绣m

扣眼绣b

平针绣r
飞鸟绣s
扣眼绣s

● 混合色

a=D3024①+D3033①/b=D3024②+D3033①/c=D169②+
O431①/d=D535②+D169①/e=O4132+O431①/f=D3033②+
O431①/g=D3768②+D535①/h=D535②+D926①/i=D648②+
O431①/j=D648②+O421①/k=D169①+D648①/l=D169②+
D926①/m=D3768②+D169①/n=O431②+O431①/o=
C366②+D822①/p=D169①+O431①/q=D3768②+D169①/
r=D613②+C151①/s=D613①+C151①

※ D 是 DMC 的缩写，C 是 cosmo 的缩写，O 是 Olympus 的缩写
※ 将指定根数的线合在一起使用。例如，①+①=2根线，
②+①=3根线。

制作方法和图案

作品图见 p.42 ~ 59

刺绣针法簿

● 材料

封面、封底用亚麻布（蓝色）…30 cm×30 cm 各 1 片

书页用亚麻布（白色）…30 cm×30 cm 各 1 片

绳子…约 1 m

金属扣眼…2 组

英文印章

布用印章油墨

● 完成尺寸

约 16 cm×18 cm

1. 在准备好的稍微大一点的布上刺绣

在布的中间
转印图案

30 cm

30 cm

3. 盖上印章，开孔

OUTLINE STITCH

①用布用印章
油墨盖上印章

②折叠

③用喜欢的线做上平针绣

2 cm

3 cm

1 cm

10 cm

3 cm

④装上金
属扣眼

〈要点〉

●将四周留出2~3 mm，
剪掉多余部分

布的织线

②抽掉多出
部分的线

沿着边缘
剪整齐

2. 裁剪成针法簿的尺寸

开孔部分

16 cm

2 cm 2 cm

20 cm

4. 穿上绳子

封面用蓝色布同样
按照步骤1~3制作

盖上印章

BLUE AND WHITE
STITCH BOOK
1

平针绣

扇贝针盒

作品图见 p.16 / 制作步骤见 p.63

● 使用绣线 ※[]内的色号是用 DMC 替换的色号

i _ DMC ●3866（胡粉色）/ Olympus ●421 [822]（珍珠灰色）
ii _ DMC ●647（银卡其色）/ Olympus ●926（深湖蓝色）
　　cosmo ●890 [648]（白灰色）
iii _ DMC 613（灰白色）/ 712（暖白色）
iv _ DMC ●3866（胡粉色）/ cosmo ●890 [648]（白灰色）
　　Olympus 421 [822]（珍珠灰色）

● 图案、纸样为实物大小

ⓓ 最开始的3个针脚里加入

i /ⓐ锁链绣 O421②+D3866①
ii /ⓐ锁链绣 D647②+D926①
　　ⓓ法式结粒绣（绕线3次）C890②+D647①
iii /ⓐ回针绣、ⓑ飞鸟绣、ⓒ法式结粒绣（绕线2次）
　　　　　　D712②+D613①
iv /ⓐ回针绣 C890②+O421①
　　ⓒ针绣 O421②+D3866①

纸样 1

纸样 2

纸样 3

口袋

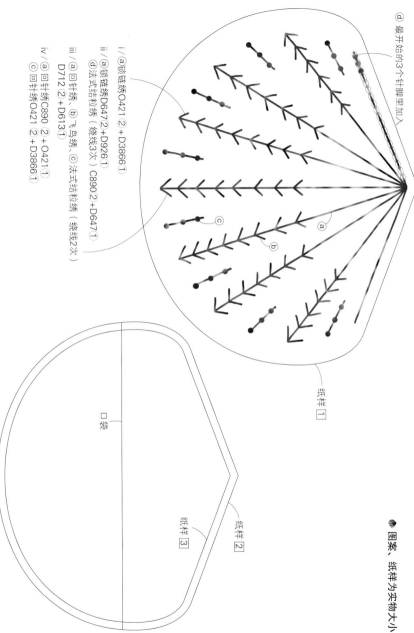

作品图见 p.17 / 制作步骤见 p.63

癞皮动物针盒

● 使用绣线※ [] 内的色号是用DMC替换的色号

ⅰ_DMC ●926（深湖蓝色）/ ●3768（铁蓝色）/ —3866（胡粉色）
　　Olympus — 421 [822]（珍珠灰色）

ⅱ_DMC — 613（灰白色）/ 712（暖白色）/ —3033（象牙色）

ⅲ_DMC ●647（银卡其色）/ ●926（深湖蓝色）
cosmo ●366[3782]（原白色）/ Olympus ●431[3023]（浅卡其色）

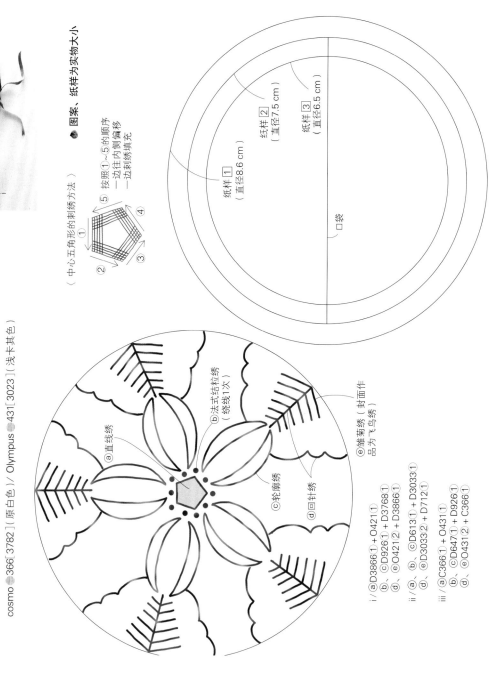

ⓐ直线绣
ⓑ法式结粒绣（绕线1次）
ⓒ轮廓绣
ⓓ回针绣
ⓔ雏菊绣（封面作品为飞鸟绣）

ⅰ / ⓐD3866 1 + O421 1
　　ⓑ、ⓒD926 1 + D3768 1
　　ⓓ、ⓔO421 2 + D3866 1

ⅱ / ⓐ、ⓑ、ⓒD613 1 + D3033 1
　　ⓓ、ⓔD3033 2 + D712 1

ⅲ / ⓐC366 1 + O431 1
　　ⓑ、ⓒD647 1 + D926 1
　　ⓓ、ⓔO431 2 + C366 1

〈中心五角形的刺绣方法〉

⑤ 按照①~⑤的顺序
一边往内侧偏移
一边刺绣填充

● 图案、纸样为实物大小

纸样 ①（直径8.6 cm）

纸样 ②（直径7.5 cm）

纸样 ③（直径6.5 cm）

口袋

扇贝针盒和硬皮动物针盒（做法相同）

作品图见 p.16、17

● 材料（相同）

表布…里布…白色亚麻布 15 cm×15 cm 各 1 片
厚纸板…10 cm×10 cm 2 片
粘合衬…20 cm×20 cm 2 片
灰色毛毡布（内里用）…20 cm×20 cm 1 片

褐色毛毡布（针插用）…20 cm×20 cm 1 片
宽 0.6 cm 的缎带…20 cm 2 根
宽 3.5 cm 的罗纹带…5 cm 1 根

● 完成尺寸

扇贝针盒 7.5 cm×9.3 cm
硬皮动物针盒 直径 8.6 cm

1. 在布上刺绣，准备好各个部件（制作好图案中的纸样 ①、②、③

2. 疏缝表布和里布的周边

纸样 ①
〈表布〉1 片 〈里布〉1 片
〈厚纸板、粘合衬（大）〉各 2 片
③留出 2 cm 缝份，裁剪下来
②刺绣
①粘贴粘合衬

0.5 cm
缝份 2 cm
※里布用相同方法疏缝
稍微重合一点
留长一点

3. 将各部件重叠

纸样 ②
〈毛毡布 针插用 2 片 内里用 2 片〉
〈口袋〉1 片 用花边剪刀裁剪上面一条边
毛毡布

黏合衬（小）
厚纸板
黏合衬（大）
表布（反面）
※里布用同样方法制作

4. 调整形状

纸样 ③
黏合衬（小）2 片
为了使表布平整漂亮，拉线固定
盖子（反面）
※里布用同样方法重叠后缝合
盖子
底子

5. 装上口袋

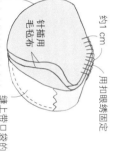

内里用毛毡布
口袋（仅1片）
用平针绣缝合固定

盖子（反面）
底子（反面）

6. 制作针插

约1 cm
针插用毛毡布
内里用毛毡布
用扣眼绣缝合固定

7. 组合

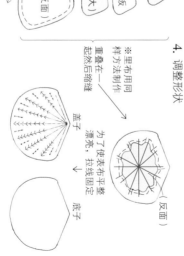

①缝上宽0.6 cm 的缎带
约1 cm
约0.5 cm
盖子（反面）
带口袋的底子（反面）
②缝上宽3.5 cm 的罗纹带

5. 装上口袋

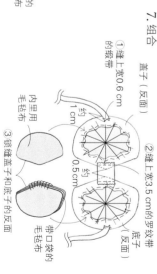

内里用毛毡布
硬皮动物针盒固定在左边
缝上带口袋的内里用毛毡布
内里用毛毡布
用平针绣缝合固定

③锁缝盖子和底子的反面
内里用毛毡布

作品图见 p.20

海螺剪刀保护罩

◉ 材料

A. 表布…白色亚麻布 20 cm ×20 cm 1 片

薄黏合衬…15 cm ×15 cm 1 片

里布…藏青色棉布 20 cm ×20 cm 1 片

羊毛…适量

B. 表布…藏青色亚麻布 20 cm ×20 cm 1 片

厚黏合衬 15 cm ×15 cm 1 片

里布…白帆布 20 cm ×20 cm 1 片

◉ 完成尺寸

12.5 cm×7.5 cm

◉ 使用绣线 ※ [] 内的色号是用 DMC 替换的色号

DMC ＝ 3866（胡粉色）/ cosmo ● 890 [648]（白灰色）

A（前片）

〈表布〉

白色亚麻布

20 cm

20 cm

③转印图案，然后刺绣

②用热消笔描出纸样①的轮廓

①粘贴薄黏合衬

〈反面〉

④描出纸样①反面轮廓

〈里布〉

藏青色棉布

20 cm

20 cm

B（后片）

〈表布〉

藏青色亚麻布

20 cm

20 cm

①粘贴厚黏合衬

〈反面〉

②描出纸样②反面轮廓

〈里布〉

白帆布

20 cm

20 cm

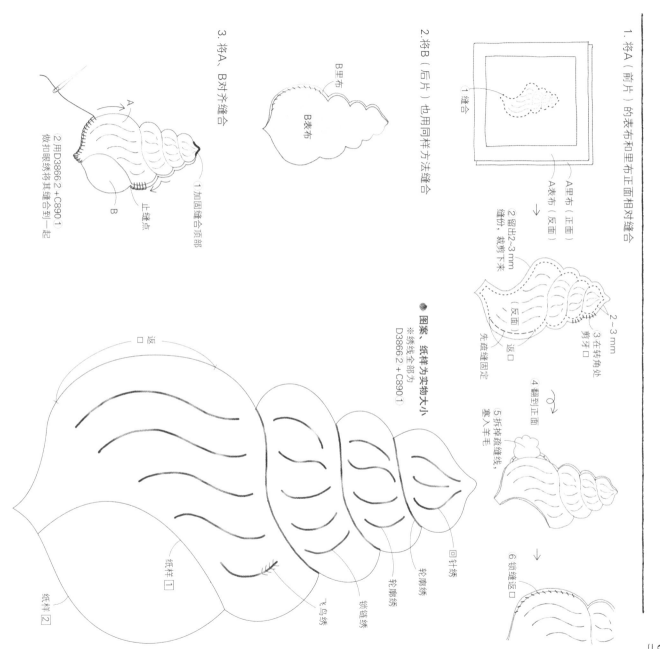

1.将A（前片）的表布和里布正面相对缝合

1 缝合

A里布（正面）
A表布（反面）

→

② 留出2～3 mm缝份，裁剪下来

（反面）

2～3 mm

3 在转角处剪牙口

返口

先疏缝固定

4 翻到正面

5 拆掉疏缝线，塞入羊毛

6 锁缝返口

● 图案、纸样为实物大小
刺绣线全部为
D3866 2 + C890 1

2.将B（后片）也用同样方法缝合

B里布（正面）

B表布

3.将A、B对齐缝合

A

B

① 加固缝合顶部

止缝点

② 用D3866 2 + C890 1
做扣眼绣将其缝合到一起

返口

纸样 1

纸样 2

回针绣

轮廓绣

轮廓绣

锁链绣

飞鸟绣

作品图见 p.6
船锚标志贴布绣餐巾

◉ 使用绣线
※[]内的色号是用DMC替换的色号
DMC 613（灰白色）/ 3768（铁蓝色）
cosmo 151 [3024]（冷白色）
Olympus 3043 [3768]（浅灰蓝色）

◉ 图案、纸样为实物大小

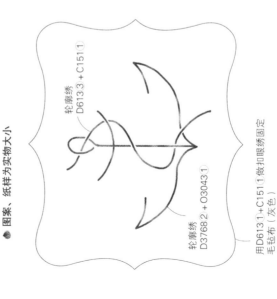

轮廓绣
D613 3 + C151 1

轮廓绣
D3768 2 + O3043 1

用D613 1+C151 1做扣眼绣固定
毛毡布（灰色）

作品图见 p.7
刺绣徽章的手帕

◉ 使用绣线
DMC 535（铁灰色）/613（灰白色）/712（暖白色）/3768（铁蓝色）

直线绣a
轮廓绣a
法式结粒绣b
（绕线2次）
法式结粒绣a
（绕线2次）
直线绣a

加入喜欢的英文字母
直线绣a

雏菊绣b

轮廓绣b

a = D712 2 + D613 1
b = D3768 2 + D535 1

刺绣贺卡

● 材料
卡纸···9.2 cm×5.5 cm 2 片

● 完成尺寸
9.2 cm×5.5 cm

● 使用绣线
DMC 613（灰白色）／ 3033（象牙色）／ Diamant168（银色）

● 图案，纸样为实物大小
※在 处用细针先开孔再刺绣

绣线全部为DMC Diamant168 1

法式结粒绣
（绕线2次）

直线绣

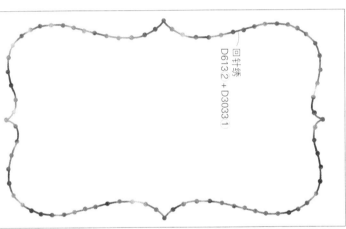

D613 2 + D3033 1
回针绣

1.在描图纸上转印图案，
然后在卡纸上开孔
用细针在卡纸上扎孔
描图纸
卡纸
铺上薄毛巾

2.沿着开的孔刺绣

3.在反面贴上相同尺寸的卡纸

（反面）

作品图见 p.8

手账套封

● **材料**

白色亚麻布…30 cm×56 cm
宽 0.6 cm 的罗纹带…19 cm
宽 2.5 cm 的罗纹带…7.5 cm

● **完成尺寸（闭合状态）**
14.5 cm×10 cm

● **使用绣线** ※ [] 内的色号是用 DMC 替换的色号

DMC 169（烟蓝色）/ 413（蓝灰色）/ 613（灰白色）/ 644（白卡色）/ 645（橄榄色）/
647（银卡其色）/ 648（浅灰色）/ 822（牛奶色）/ 926（深湖蓝色）/ 928（婴儿蓝色）/
930（深蓝色）/ 3024（雪白色）/ 3033（象牙色）/ 3750（黑蓝色）/ 3768（铁蓝色）/ 3866（胡粉色）

cosmo 890 [648]（白灰色）

Olympus 354 [322]（亮天蓝色）/ 430 [3024]（银灰色）

● **混合色**

a=D413 ① +D645 ① +D3768 ① / b=D169 ① +D413 ① +D3768 ① /
c=D930 ① +D3750 ① +D3768 ① / d=C890 ② +D644 ① /
e=D613 ① +D648 ① +D3033 ① / f=D648 ① +D3033 ① /
g=D3768 ② +D169 ① / h=D3866 ② +D3024 ② /
i=D647 ① +D926 ② +O354 ① / j=O430 ① +D644 ① +D648 ① +D928 ① /
k=D822 ② +D3024 ①

※ 将指定根数的线合在一起使用。例如，② +① =3 根线，① + ① + ① =3 根线
※ D 是 DMC 的缩写，C 是 cosmo 的缩写，O 是 Olympus 的缩写

● **图案放大 200% 为实物大小**

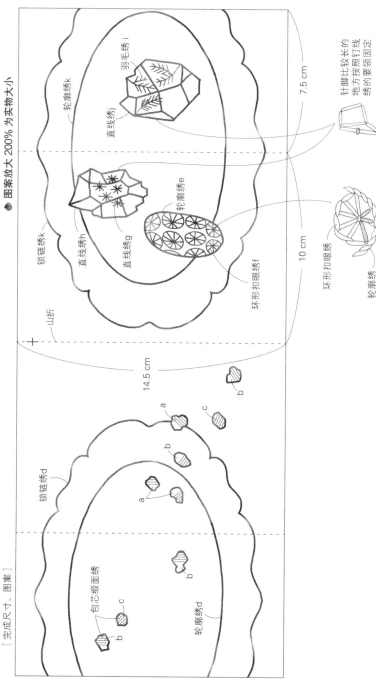

[完成尺寸、图案]

包芯缎面绣

轮廓绣d

锁链绣d

山折

14.5 cm

10 cm

7.5 cm

针脚比较长的
地方按照要领钉线
绣ら固定

轮廓绣k

直线绣

羽毛绣j

轮廓绣h

轮廓绣e

锁链绣k

直线绣h

直线绣g

环形扣眼绣f

环形扣眼绣

轮廓绣

直线绣

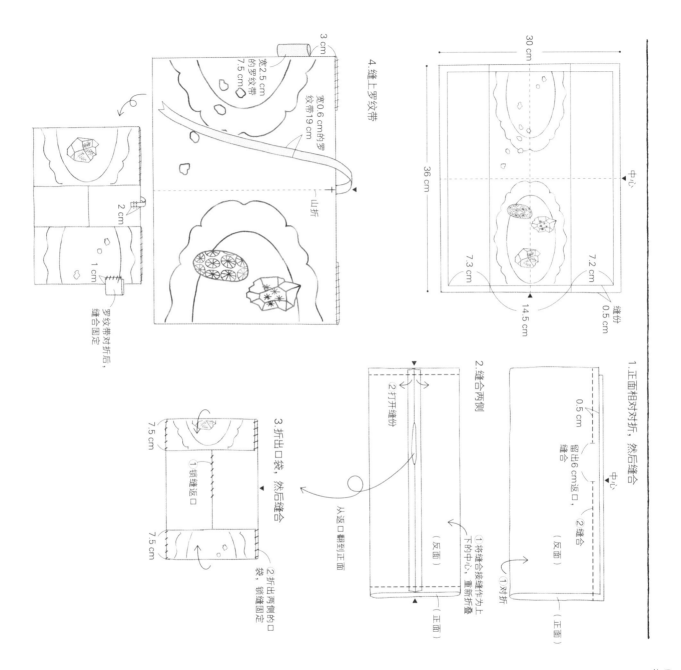

30 cm

36 cm

中心

7.2 cm

7.3 cm

14.5 cm

缝份 0.5 cm

1.正面相对对折，然后缝合

中心

0.5 cm 留出6 cm返口，②缝合（反面）

①对折（正面）

①将缝合接缝作为上下的中心，重新折叠

2.缝合两侧

（反面）

（正面）

②打开缝份

从返口翻到正面

3.折出口袋，然后缝合

7.5 cm

①锁缝返口

②折出两侧的口袋，锁缝固定

7.5 cm

4.缝上罗纹带

3 cm

宽2.5 cm的罗纹带 7.5 cm

宽0.6 cm的罗纹带19 cm

山折

2 cm

1 cm

罗纹带对折后，缝合固定

作品图见 p.10

英文字母绣画

● 图案放大 125% 为实物大小

第1排字母，回针绣a

直线绣

第2排字母，回针绣b

第3排字母，回针绣c

第4排字母，回针绣d

第5排字母，回针绣e

第6排字母，回针绣f

● 使用绣线

※ [] 内的色号是用DMC替换的色号

DMC 647（银灰色）/ 926（深湖蓝色）/ 927（浅蓝色）/ 928（婴儿蓝色）/ 930（深蓝色）/ 3033（象牙色）/ 3768（铁蓝色）

Olympus 423 [646]（卡其灰色）/ 431 [3023]（浅卡其色）/ 3043 [3768]（浅灰蓝色）

● 混合色

a = D927 2 + O431 ① /

b = O3043 2 + D647 ① /

c = D3768 2 + O3043 ① /

d = D926 2 + O423 ① /

e = D927 2 + D647 ① /

f = D927 2 + D928 ① /

g = O423 2 + O431 ① /

h = D930 2 + D3033 ① /

i = D926 2 + D927 ①

※ 将指定根数的线合在一起使用。例如，②+①=3根线使用。D 是DMC 的缩写，O 是Olympus的缩写

帆脂饸饼和刺绣小旗

作品图见 p.11／饸饼的制作方法见物口口

🔴 材料（1个用量）

白色亚麻布…10 cm×15 cm
薄黏合衬…7 cm×13 cm
小纸棒…1 根

🔴 完成尺寸

8.5 cm ×5.5 cm

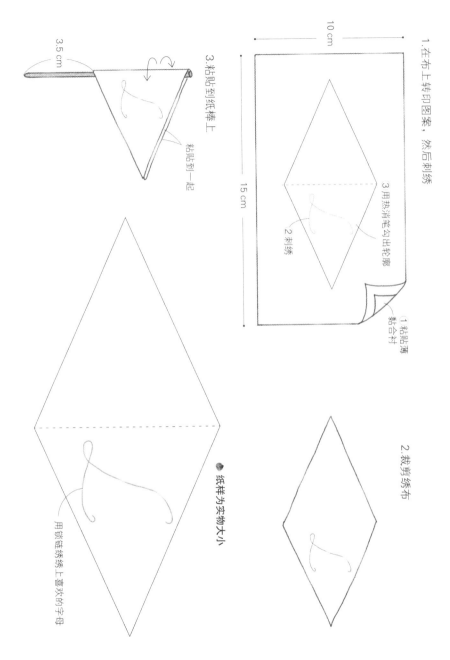

10 cm

15 cm

1.在布上转印图案，然后刺绣

3 用热消笔勾出轮廓

2 刺绣

（1 粘贴薄黏合衬

3.粘贴到纸棒上

粘贴到一起

3.5 cm

2.裁剪绣布

🔴 纸样为实物大小

用锁链绣绣上喜欢的字母

作品图见 p.12、13

横滨建筑装饰花样刺绣餐巾

● 使用绣线 ※ [] 内的色号是用 DMC 替换的色号

DMC 647（银卡其色）／ 928（婴儿蓝色）

cosmo 366 [3782]（原白色）

Olympus 421 [822]（珍珠灰色）／ 430 [3024]（浅灰蓝色）／ 431 [3023]（浅卡其色）

● 图案放大 125% 为实物大小

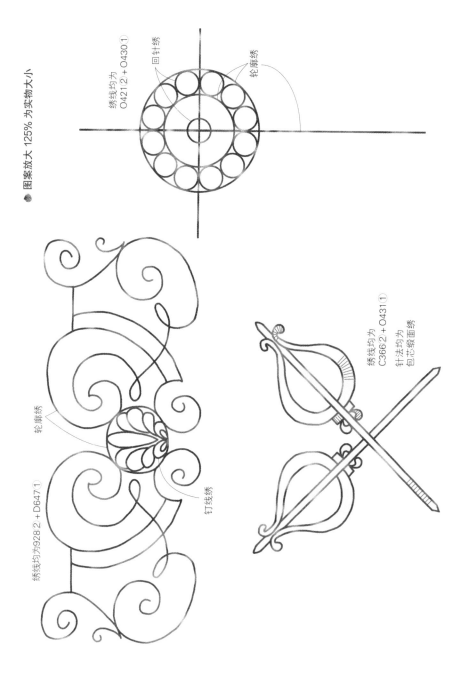

绣线均为
O421 2 + O430 1

回针绣

轮廓绣

针针绣

绣线均为928 2 + D647 1

轮廓绣

钉线绣

绣线均为
C366 2 + O431 1

针法均为
包芯缎面绣

来自古董市场的小器皿针插

作品图见 p.14

使用绣线 ※[]内的色号是用DMC替换的色号

DMC 613(灰白色)/ 644(白卡其色)/ 822(牛奶色)/ 926(深湖蓝色)/ 928(婴儿蓝色)/ 930(深蓝色)/ 3024(雪白色)/ 3768(铁蓝色)/ 3865(白色)/ 3866(胡粉色)/
cosmo 151(冷白色)/
Olympus 316[930](冷白色)/ 354[322](亮天蓝色)/ 430[3024](银灰色)/ 3043[3768](浅粉蓝色)

图案为实物大小

混合色
a=O316 1 +O3043 1 / b=O354 2 +D3768 1 / c=D926 2 +D928 1 /
d=C151 +O430 1 / e=D3768 2 +O354 1 / f=D3768 1 +O354 1 /
g=D644 1 +D822 1 / h=O354 1 +O3043 1 / i=D3866 1 /
j=O316 1 +O354 1 / k=D822 2 +D613 1 / l=D3024 1 /
m=D3866 2 +D3024 1 /

※D是DMC的缩写,C是cosmo的缩写,O是Olympus的缩写
※指指定根数的线合在一起使用,例如,2+1=3根线,1+1=2根线

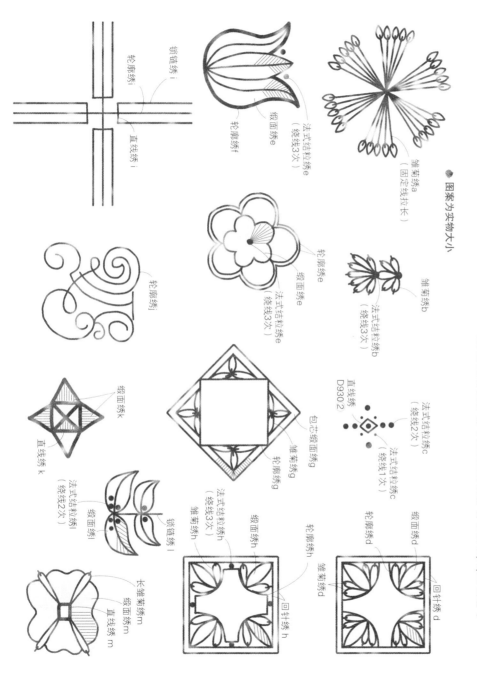

作品图见 p.15

杯垫

● **材料（1 个用量）**

藏蓝色和白色帆布…22 cm×22 cm 2 片

皮革…0.8 cm×5 cm 1 片

● **完成尺寸** 12 cm×12 cm

● **使用绣线（3 款通用）**

※ [] 内的色号是用 DMC 替换的色号

DMC 613（灰白色）/ 646（卡其色）/ 712（暖白色）/ 926（深湖蓝色）/ 3021（咖啡色）/ 3750（黑蓝色）/ 3768（铁蓝色）/3808（深蓝绿色）/ 3842（蓝色）/

cosmo 369 [3781]（青铜色）

Olympus 415 [3021]（铅灰色）/ 421 [822]（珍珠灰色）

● **混合色（图案 i）**

a＝D926 ② ＋D3768 ① / b＝D926 ② ＋O415 ② /

c＝D3750 ② ＋D3808 ① / d＝D3808 ② ＋D3750 ① ＋D3842 ① /

e＝D646 ① ＋O421 ① / f＝D613 ＋D712 ②

● **混合色（图案 ii）**

a＝D3808 ② ＋D3750 ① / b＝D646 ① ＋O421 ① / c＝C369 ② ＋D3021 ① /

d＝D3750 ② ＋D646 ① / e＝D712 ② ＋D3750 ① /

● **混合色（图案 iii）**

a＝D712 ② ＋D613 ① / b＝D3808 ② ＋D3842 ① / c＝O421 ② ＋D712 ① /

d＝D646 ② ＋O415 ① / e＝D613 ＋D712 ② /

f＝D3750 ② ＋D3808 ② / g＝D3750 ② ＋D3808 ① ＋D3842 ① /

h＝D712 ② ＋O421 ② / i＝D926 ② ＋D3768 ① /

※ 将指定根数的线合在一起使用。例如，② ＋ ① ＝3 根线，② ＋ ① ＝2 根线

※D 是 DMC 的缩写，C 是 cosmo 的缩写，O 是 Olympus 的缩写

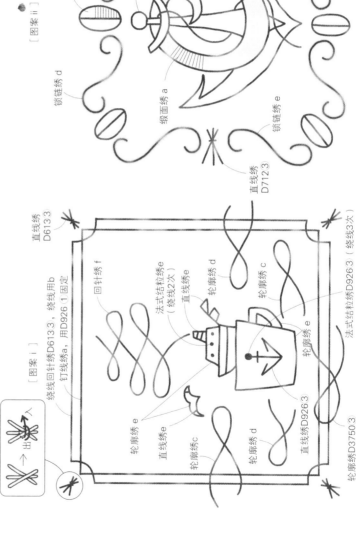

※ 图案放大 125% 为实物大小

[图案 ii]

缎面绣 c

轮廓绣 b

轮廓绣 D712 6

锁链绣 d

缎面绣 a

锁链绣 e

直线绣 D712 3

[图案 i]

入 → 出

直线绣 D613 3

绕线回针绣D613 3，绕线用b
钉线绣a，用D926 1 固定

回针绣 f

法式结粒绣e
（绕线2次）

直线绣e

轮廓绣 d

轮廓绣 c

法式结粒绣D926 3（绕线3次）

轮廓绣 e

轮廓绣 e

直线绣 D926 3

轮廓绣 e

直线绣e

轮廓绣c

轮廓绣 d

轮廓绣D3750 3

轮廓绣D926 3

1.在表布上刺绣

14 cm

〈表布〉

刺绣

14 cm

12 cm

12 cm

缝份1 cm

〈里布〉

根据喜好刺绣，只绣
一个图案也很可爱

2.表布和里布正面
相对，然后缝合

1 cm

1 cm

①缝合

（反面）

留出8 cm
返口，
缝合

②剪掉4个角

0.2 cm

正面相对

从返口翻
到正面

3.完成

0.8 cm

5 cm

0.5 cm

开孔

将皮革对折后
用回针绣固定

锁缝返口

● 图案放大 125% 为实物大小

[图案]

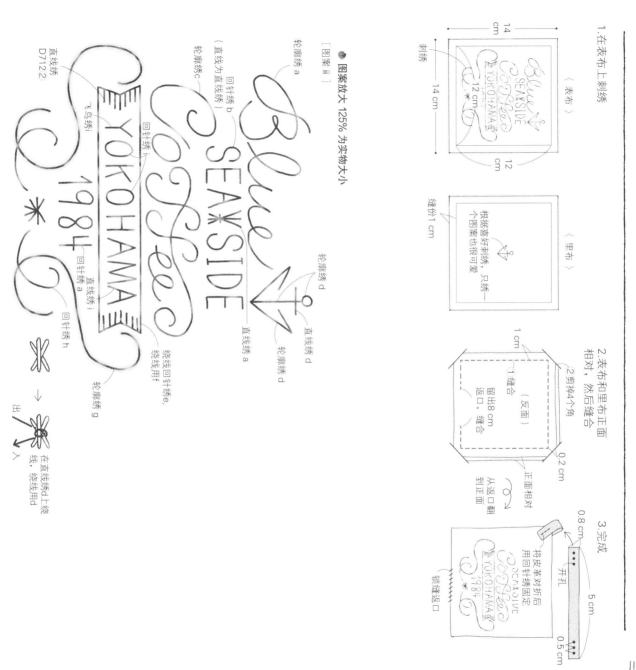

轮廓绣 a

回针绣 b
（直线为直线绣）

轮廓绣 c

直线绣
D712.2

轮廓绣 d

直线绣 a

轮廓绣 d

直线绣 a

绕线回针绣 e，
绕线用 f

轮廓绣 g

回针绣 h

回针绣 i

回针绣 i

飞鸟绣

在直线绣 d 上绕
线，绕线用 d
入 出

作品图见 p.19

花式贝壳针插

● 使用绣线※ [] 内的色号是用 DMC 替换的色号

DMC 159（风信子色）/ 613（灰白色）/ 646（卡其色）/ 647（银卡其色）/ 950（婴儿粉色）/ 3024（雪白色）/ 3768（铁蓝色）/ 3865（白色）/ 3866（胡粉色）/ cosmo 151 [3024]（冷白色）/ Olympus 354 [322]（亮天蓝色）/ 422 [648]（卡其绿色）/ 430 [3024]（银灰色）/ 3043 [3768]（浅灰蓝色）

● 图案为实物大小

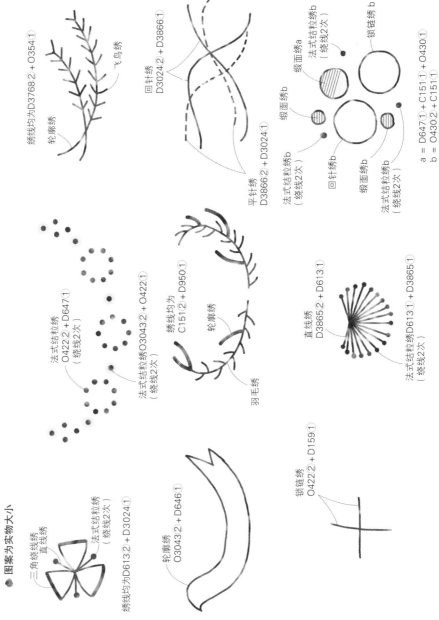

绣线均为D3768 2 + O354 1
轮廓绣
飞鸟绣

回针绣
D3024 2 + D3866 1

平针绣
D3866 2 + D3024 1

缎面绣a
法式结粒绣b
（绕线2次）
锁链绣 b

缎面绣b
法式结粒绣b
（绕线2次）
回针绣b
缎面绣b
法式结粒绣b
（绕线2次）

a = D647 1 + C151 1 + O430 1
b = O430 2 + C151 1

法式结粒绣
O422 2 + D647 1
（绕线2次）
法式结粒绣O3043 2 + O422 1
（绕线2次）

绣线均为
C151 2 + D950 1
轮廓绣
羽毛绣

直线绣
D3865 2 + D613 1
法式结粒绣D613 1 + D3865 1
（绕线2次）

三角绣线绣
直线绣
法式结粒绣
（绕线2次）
绣线均为D613 2 + D3024 1

轮廓绣
O3043 2 + D646 1

O3043 2 + D646 1

锁链绣
O422 2 + D159 1

海胆壳针插

作品图见 p.21

● 材料 (1个用量)
白色亚麻布…15 cm×15 cm 1片 / 羊毛…适量 / 米珠 (MIYUKI) …适量 / 毛毡布或皮革…

● 完成尺寸
直径 3.2 cm 1片

● 使用绣线 (4款通用) ※ []内的色号是用DMC替换的色号
DMC 712 (暖白色) / 926 (深湖蓝色) / 928 (婴儿蓝色) / 3866 (胡粉色)
cosmo 151 [3024] / 366 [3782] (原白色)
Olympus 413 [646] (灰色) / 421 [822] (珍珠灰色) / 431 [3023] (浅卡其色)

● 图案、纸样为实物大小

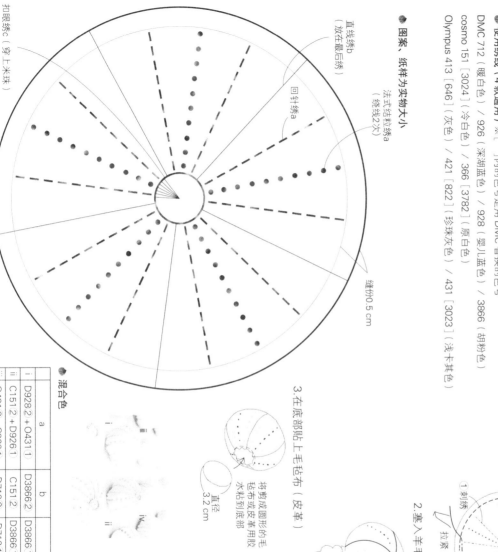

扣眼绣c (穿上米珠)

直线绣b (放在最后绣)

直线绣a (绕线2次)

回针绣a

法式结粒绣a (绕线2次)

缝份0.5 cm

3.在底部贴上毛毡布 (皮革)
将剪成圆形的毛毡布或皮革用胶水粘到底部
直径 3.2 cm

1.绣完成直线绣以外的部分，将布裁剪下来
1 刺绣
2 裁剪
0.5 cm

2.塞入羊毛，做直线绣
1塞入羊毛
2调整形状
3直线绣
1塞入羊毛
3缝合后拉紧
拉紧
3 调整形状

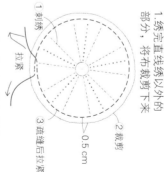

混合色

	a	b	c	米珠
i	D928.2 + O431.1	D3866.2	D3866.1 + O421.1	DB1456
ii	C151.2 + D926.1	C151.2	D3866.1 + C151.1	DB1456
iii	O431.2 + C366.1	D712.2	D712.1 + O431.1	DB352
iv	O413.2 + O431.1	D712.2	O431.1 + O431.1	DB35

作品图见 p.22

海玻璃框画

◆ 图案放大 125% 为实物大小

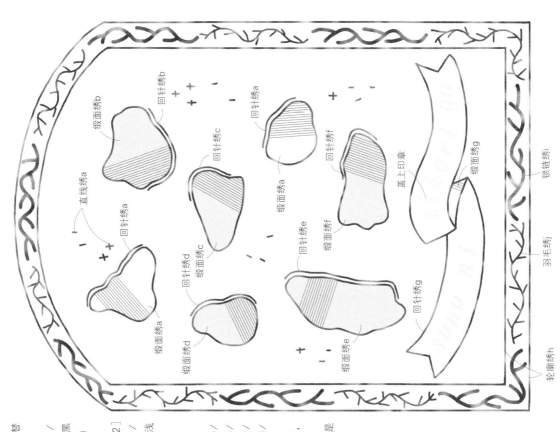

缎面绣b
回针绣b
针绣a

直线绣a
回针绣c
针绣a

回针绣a
针绣c

缎面绣a
回针绣f
针绣f

盖上印章
缎面绣g

缎面绣a
回针绣d
缎面绣c
回针绣e
缎面绣f

缎面绣d
缎面绣a
缎面绣e

回针绣d
回针绣e
缎面绣e
针绣g

轮廓绣h
羽毛绣
锁链绣

◆ 使用绣线 ※ [] 内的色号是用 DMC 替换的色号

DMC 613（灰白色）／ 928（婴儿蓝色）／ 3024（雪白色）／ 3768（铁蓝色）／ 3799（黑灰色）／ 3865（白色）／ 3866（胡粉色）

cosmo 151 [3024]（冷白色）

Olympus 415 [3021]（铅灰色）／ 421 [822]（珍珠灰色）／ 430 [3024]（银灰色）／ 431 [3023]（浅卡其色）／ 3043 [3768]（浅灰蓝色）

◆ 混合色

a=D3866 2 +D3865 1 ／ b=C151 2 +O430 1 ／ c=D3024 2 +D928 1 ／ d=O430 2 +O421 1 ／ e=C151 2 +D3865 1 ／ f=D613 2 +D928 1 ／ g=D3768 2 +O415 1 ／ h=O415 2 +D3768 1 ／ i=O431 1 +O3043 1 ／ j=D3799 1 +O415 1

※将指定根数的线合在一起使用。例如，2 +1 =3根线，1 +1 =2根线

※ D是DMC的缩写，C是cosmo的缩写，O是Olympus的缩写

矿石刺绣装饰框画

作品图见 p.23

◈ 使用绣线※[]内的色号是用DMC替换的色号

DMC 169（烟蓝色）/ 647（银卡其色）/ 413（蓝灰色）/ 645（橄榄色）/ 930（深蓝色）/ 926（深湖蓝色）/ 3866（胡粉色）/ 3024（雪白色）/
cosmo 151[3024]（冷白色）/ 890[648]（白灰色）
Olympus 423 [646]（卡其灰色）/ 431 [3023]（浅卡其色）

◈ 混合色

a=D169①+C151①+C890①
b=D169①+O423①+O431①
c=D169①+D413①+O423①
d=C890①+O423①+O431①
e=D645①+D647①+O431①
f=D169①+D926①+O431①
g=C151①+O431①+D3866①
h=D3866②+D3024①
i=D645②+D926①

※将指定根数的线合在一起使用。例如，
2+1=3根线，①+①+①=3根线
※D是DMC的缩写，C是cosmo的缩写，O是Olympus的缩写

◈ 图案为实物大小

矿石全部是在缎面绣上用钉线绣勾出轮廓

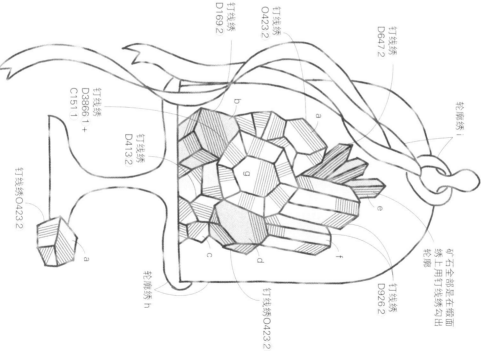

钉线绣 D647 2
钉线绣 O423 2
钉线绣 D169 2
轮廓绣 i
钉线绣 D3866 1 + C1511
钉线绣 D413 2
钉线绣 O423 2
轮廓绣 D926 2
钉线绣 O423 2
轮廓绣 h

作品图见 p.24

冬季植物装饰框画

● 使用绣线※[]内的色号是用DMC替换的色号

DMC 169 (烟蓝色)/535 (铁灰色)/610 (榛子色)/613 (灰白色)/648 (珍珠灰色)/
930 (深蓝色)/935 (森林绿色)/3022 (苔绿色)/3781 (肉桂色)/Diamant168 (银色)/
5号线·924 (深藏青色)/5号线·3021 (咖啡色)

cosmo 366 [3782] (原白色)/368 [611] (深驼色)

Olympus 354 [322] (亮天蓝色)/3043 [3768] (浅灰蓝色)

● 混合色

a=D935②+O3043① / b=D935②+D169① / c=O3043②+D3022① / d=D5号
线·924①+D5号线·3021① / e=O413②+C368① / f=C366②+D613①+D648① /
g=D535②+D3781① / h=D930②+O3043①+O354① / i=D610②+D169①

※将指定根数的线合在一起使用。例如, 2+1=3根线, 1+1=2根线
※D是DMC的缩写, C是cosmo的缩写, O是Olympus的缩写

作品图见 p.25

棉桃针插

● 材料

白色亚麻布…直径12 cm

黏合衬…5 cm×15 cm

绒面革…10 cm×10 cm

马海毛线 (白色) …适量

羊毛…适量

● 使用绣线

直径 5 cm× 高 3 cm

● 使用绣线

DMC 839 (枯叶色)

用DMC
Diamant168 3
打上蝴蝶结

法式结粒绣h (绕线2次)

轮廓绣g

雏菊绣 (使用白色马海毛线)
※花的中心用直线绣多做几针

锁链绣

轮廓绣

轮廓绣g

雏菊绣d

轮廓绣e

雏菊绣f

锁链绣

飞鸟绣 (只有顶端是回针绣)

● 图案、纸样
为实物大小

棉桃针插

纸样 1
黏合衬 5片

纸样 2
绒面革 1片

本图案的雏菊绣

直线绣 → 轮廓绣

直线绣 → 直线绣

▲下转 p.81

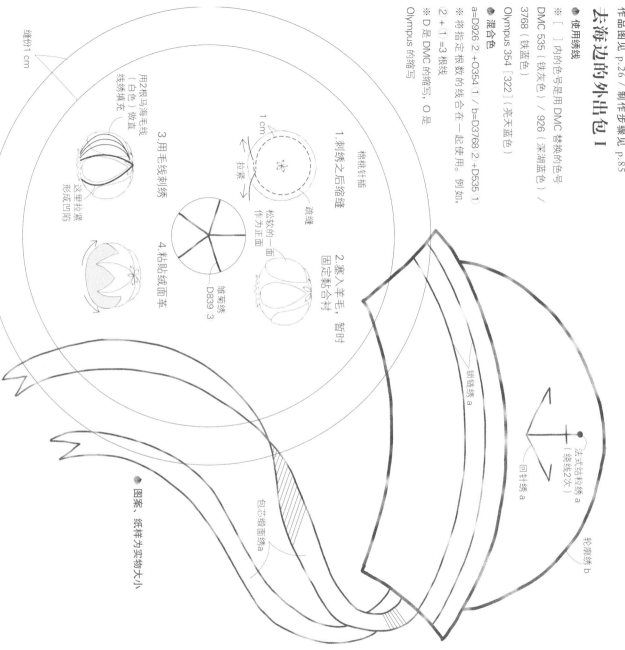

去海边的外出包 I

作品图见 p.26 / 制作步骤见 p.85

☙ 使用绣线

※【 】内的色号是用 DMC 替换的色号

DMC 535（铁灰色）/ 926（深湖蓝色）/
3768（铁蓝色）

Olympus 354 [322]（亮天蓝色）

☙ 混合色

a=D926 2 +O354 1 / b=D3768 2 +D535 1

※ 将指定根数的线合在一起使用。例如，

2 +①=3 根线

※ D 是 DMC 的缩写，O 是
Olympus 的缩写

棉桃针插

1. 刺绣之后缩缝

疏缝

2. 塞入羊毛，暂时
固定粘合衬

松软的一面
作为正面

1 cm

拉紧

3. 用毛线刺绣

用2根马海毛线
（白色）
线绣填充

这里用2根马海毛线
做直线绣

雏菊绣
D839 3

4. 粘贴绒面革

这里拉紧
形成凹陷

锁链绣 a

法式结粒绣 a
（绕线2次）

回针绣 a

轮廓绣 b

包芯缎面绣 a

☙ 图案、纸样为实物大小

缝份1 cm

▲ 上接 p.80

作品图见 p.27 / 制作步骤见 p.85

去海边的外出包 II

● 使用绣线
DMC 613（灰白色）／ 3033（象牙色）

● 图案为实物大小

● 全部为轮廓绣
D3033 2 + D613 1

去海边的外出包Ⅲ

作品图见 p.28 / 制作步骤见 p.85

● 使用绣线
※[]内的色号是用DMC替换的色号
DMC 928（婴儿蓝色）/ 3768（铁蓝色）/ 3866（胡桃色）
Olympus 354 [322]（亮天蓝色）/ 421 [822]（珍珠灰色）

● 混合色
a=D928 2 +O421 1 / b=O354 2 +D3768 1 /
c=O421 2 +D3866 1
※ 将指定根数的线合在一起使用，例如，2 + 1 =3 根线
※ D是DMC的缩写，O是Olympus的缩写

● 图案放大175%为实物大小

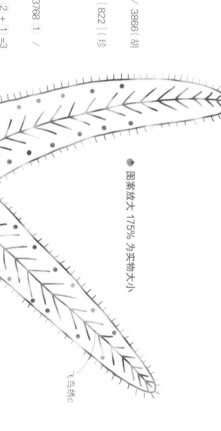

锁链绣b
直线绣b
法式结粒绣a（绕线2次）
飞鸟绣c
直线绣b

〈中间五边形的刺绣方法〉

5 按照1～5的顺序，一边往内侧移一边刺绣填充

作品图见 p.29 / 制作步骤见 p.85

去海边的外出包 IV

● 图案为实物大小

● 使用绣线

※ [] 内的色号是用 DMC 替换的色号

DMC 3768（铁蓝色）／ 3866（胡粉色）
cosmo 151 [3024]（冷白色）
Olympus 3043 [3768]（浅灰蓝色）

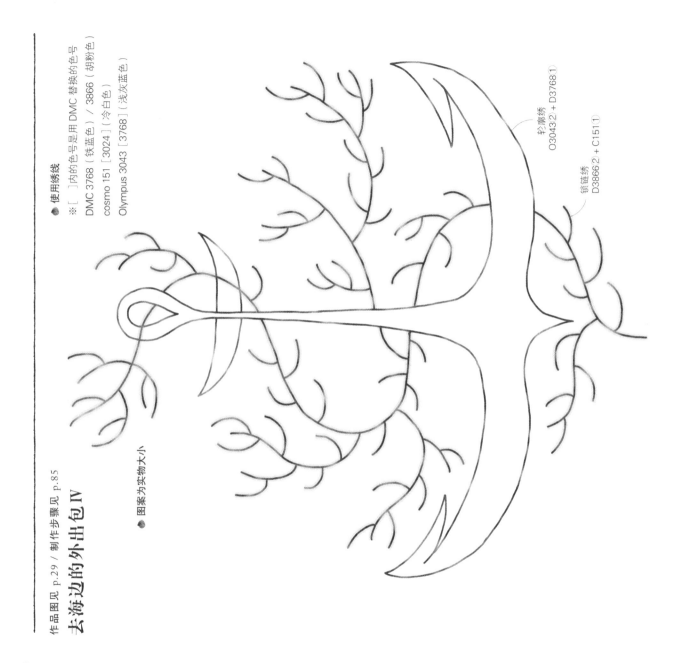

轮廓绣
O3043 2 + D3768 1

锁链绣
D3866 2 + C151 1

去海边的外出包 I ~ IV

作品图见 p.26 ~ 29

● 材料（1个用量）
I / 白色棉布…45 cm×65 cm 2 片
II / 蓝色亚麻布…75 cm×40 cm 2 片
III / 白帆布…110 cm×50 cm 2 片
IV / 浅蓝色亚麻布…75 cm×40 cm 2 片

● 完成尺寸
I / 27 cm×23 cm（不含提手）
II、IV / 25 cm×23 cm（不含提手）
III / 38 cm×34 cm（不含提手）

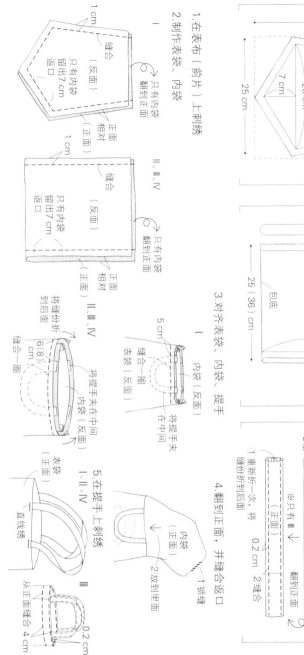

I〈表布〉〈里布〉白色棉布各2片

29 cm　25 cm　19 cm　23 cm　7 cm　1 cm 缝份

1. 在表布（前片）上刺绣
2. 制作表袋、内袋

I
缝合（反面）
只有内袋留出7 cm返口
1 cm
正面相对
正面
只有内袋翻到正面
1 cm

II、III、IV〈表布〉〈里布〉对应的布各1片

52（78）cm　25（36）cm　23（34）cm　25（38）cm　包底　1 cm 缝份

II、III、IV
缝合（反面）
只有内袋留出7 cm返口
1 cm
正面相对
正面
将缝份折到后面
缝合一圈

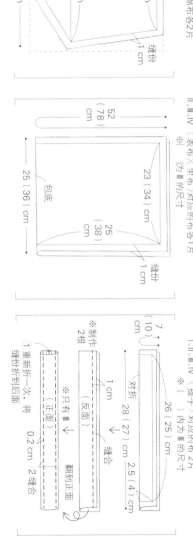

I、II、III、IV〈提手〉对应的布各2片
※制作2根
※（ ）内为 III 的尺寸
7（10）cm
26（25）cm　2.5（4）cm　28（27）cm　1 cm　0.2 cm　2 缝合
对折
（正面）　（反面）
翻到正面
1 锁缝
2 放到里面
重新折一次，将缝份折到后面
翻到正面

3. 对齐表袋、内袋、提手
I
内袋（反面）
表袋（反面）
缝合一圈
5 cm
将提手夹在中间
II、III、IV
内袋（反面）
将提手夹在中间
5 cm
6（8）cm
缝合一圈

4. 翻到正面，将缝份折到后面
5. 在提手上刺绣

I、II、IV
内袋（正面）
表袋（正面）
1 锁缝
2 缝合
将缝份折到后面
直线绣

III
内袋（正面）
0.2 cm
从正面缝合 4 cm

作品图见 p.30、31

橡果大披肩

● 材料

蓝色亚麻布…110 cm×110 cm

灰色亚麻布…110 cm×110 cm

毛线…适量

● 完成尺寸

100 cm×100 cm

● 使用绣线

※［　］内的色号是用 DMC 替换的色号

※Appleton 可以用极细的毛线替代

Appleton 151（冰白色）／ 153（透视蓝色）／ 926（藏蓝色）／ 972（灰棕色）／ 973（巧

克力色）／ 987（白烟色）

DMC 648（浅灰色）／ 926（深湖蓝色）／ 928（婴儿蓝色）／ 3033（象牙色）／

3768（铁蓝色）／ 3790（摩卡咖啡色）／ 3866（胡粉色）

cosmo 366［3782］（原白色）／ 367［612］（牛奶咖啡色）／ 369［3781］（青铜色）

Olympus 421［822］（珍珠灰色）／ 431［3024］（浅卡其色）／ 3043［3768］（浅灰蓝色）

● 图案放大 200% 为实物大小

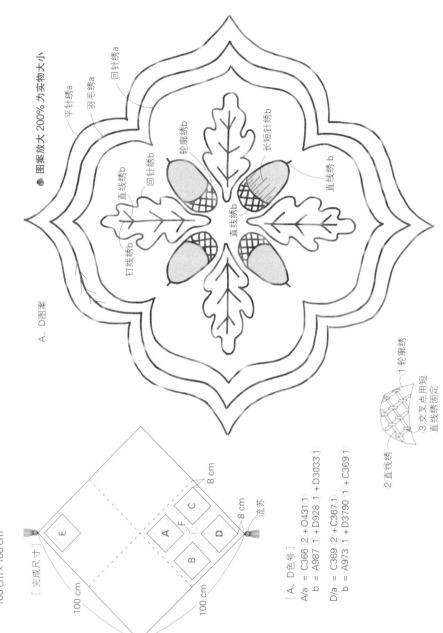

A、D 图案

［完成尺寸］

100 cm

100 cm

8 cm

8 cm

流苏

［A、D色号］

A/a = C366 ② + O431 ①

b = A987 ① + D928 ① + D3033 ①

D/a = C369 ② + C367 ①

b = A973 ① + D3790 ① + C369 ①

① 轮廓绣

② 直线绣

③ 交叉点用短

直线绣固定

回针绣a

羽毛绣a

平针绣a

回针绣a

轮廓绣b

长短针绣b

回针绣b

直线绣b

直线绣b

直线绣b

钉线绣b

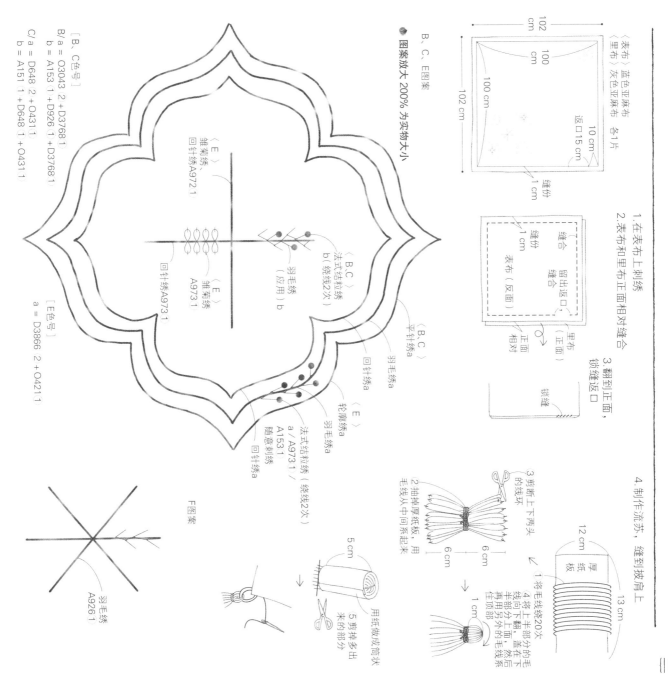

〈表布〉蓝色亚麻布
〈里布〉灰色亚麻布 各1片

102 cm
100 cm
100 cm
102 cm
返口15cm
10 cm
缝份 1 cm

1.在表布上刺绣
2.表布和里布正面相对缝合
3.翻到正面,锁缝返口

缝份 1 cm
缝合
缝合
留出返口
里布(正面)
正面相对
表布(反面)
锁缝

4.制作流苏,缝到披肩上

厚纸板
13 cm
12 cm
1 cm

1将毛线绕20次
3剪断上下两头的线环
2抽掉厚纸板,用毛线从中间系起来
6 cm
6 cm

1将毛线往上半部分的毛线向下翻,盖在下半部分上面,然后再用另外的毛线系住顶部
4将毛线往下翻
5剪掉多出来的部分
用纸做成筒状
5 cm

B,C,E图案
◆图案放大200%为实物大小

〈E〉雏菊绣 回针绣A972 1
〈E〉雏菊绣 A973 1
〈B,C〉法式结粒绣 b(绕线2次) 羽毛绣(应用)b
〈B,C〉平针绣a
回针绣a
羽毛绣a
〈E〉法式结粒绣 a/A973 1/A153 1(绕线2次) 羽毛绣a 轮廓绣a
回针绣a 随意刺绣
回针绣A973 1

F图案
羽毛绣A926 1

[B,C色号]
B/a = O3043 2 + D3768 1
b = A153 1 + D926 1 + D3768 1
C/a = D648 2 + O431 1
b = A151 1 + D648 1 + O431 1

[E色号]
a = D3866 2 + O421 1

作品图见 p.32

船形化妆包

● 材料（1个用量）

帆布（蓝色、浅蓝色、灰白色）…30 cm×60 cm

棉布…30 cm×60 cm

厚黏合衬…直径 2 cm 2 片

直径 0.8 cm 的磁扣…1 组

宽 0.6 cm 的绥带…5 cm

● 使用绣线（3 款通用）　※［　］内的色号是用 DMC 替换的色号

DMC 648（浅灰色）／ 822（牛奶色）／ 3768（铁蓝色）／ 3799（黑灰色）／ 3866（胡粉色）

cosmo 151［3024］（冷白色）

Olympus 421［822］（珍珠灰色）

● 完成尺寸

20 cm×10 cm×10 cm

● 图案放大 125% 为实物大小

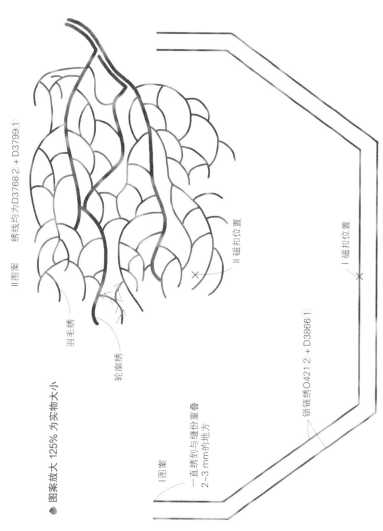

II 图案　　绣线均为 D3768 2 + D3799 1

II 磁扣位置

I 磁扣位置

羽毛绣

轮廓绣

I 图案

一直绣到与缝份重叠 2~3 mm 的地方

锁链绣 O421 2 + D3866 1

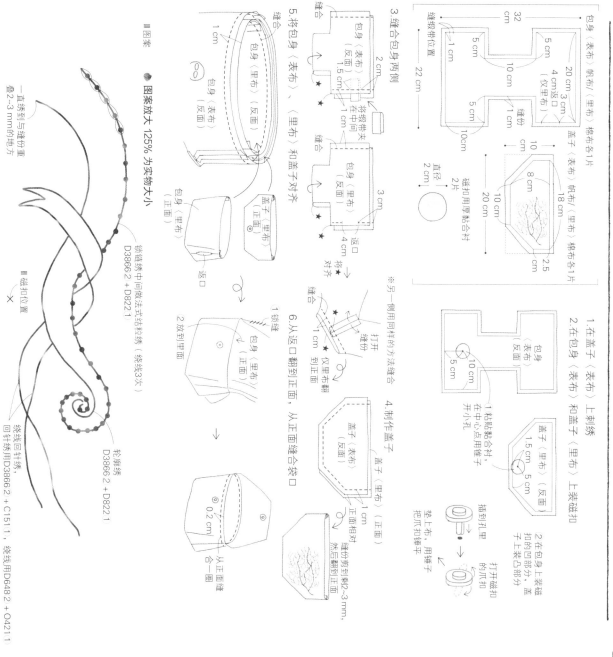

包身〈表布〉帆布/〈里布〉棉布各1片

32 cm

5 cm
5 cm
20 cm 3 cm
（仅甲布）
4 cm返口

10 cm
22 cm

缝缀带位置
1 cm

盖子〈表布〉帆布/〈里布〉棉布各1片

10 cm
18 cm
8 cm
10 cm
20 cm
2.5

直径
2 cm
2片

磁扣用厚粘合衬

3.缝合包身两侧

缝合
包身〈表布〉
（反面）
1.5 cm
1 cm

将缀带夹
在中间

2 cm

包身〈里布〉
（反面）
3 cm
返口
4 cm

盖子〈里布〉
（正面）

★ 对齐

5.将包身〈表布〉、〈里布〉和盖子对齐

缝合
包身〈里布〉
（反面）

包身〈表布〉
（反面）

盖子〈里布〉
（正面）

★ ★

※另一侧用同样的方法缝合

1 cm
打开
缝合

缝合

包身〈甲布〉
（正面）

2 放到甲布面

6.从返口翻到正面，从正面缝合袋口

1锁缝

包身〈里布〉
（正面）

1锁缝
盖子〈里布〉
（反面）

盖子〈里布〉
（正面）
正面相对
缝份剪到剩2~3 mm，
然后翻到正面

包身〈甲布〉
（正面）
0.2 cm

从正面缝
合一圈

1.在盖子〈表布〉上刺绣
2.在包身〈表布〉和盖子〈里布〉上装磁扣

包身〈表布〉
（反面）

5 cm
10 cm

盖子〈里布〉
（反面）
1.5 cm
5 cm

4.制作盖子

盖子〈表布〉
（反面）

盖子〈里布〉
（反面）
1 cm

1 粘贴粘合衬，
在中心点用锥子
开小孔

2 在包身上装磁
扣的凹部分，盖
子上装凸部分

描到孔里
打开磁扣
的爪扣

垫上布，用锤子
把爪扣锤平

■图案

● 图案放大125%为实物大小

D3866 2 + D822 1

锁链绣中间做法式结粒绣（绕线3次）

轮廓绣
D3866 2 + D822 1

绕线到针眼
回针绣用D3866 2 + C1511，绕线用D648 2 + O4211

一直绣到与缝份重
叠2~3 mm的地方

■磁扣位置
X

89

作品图见 p.34

藤篮盖布

● 材料

白帆布…70 cm×100 cm

蓝色棉布…70 cm×100 cm

毛线…适量

● 完成尺寸

44 cm×53 cm（打开状态）

● 使用绣线※ [] 内的色号是用 DMC 替换的色号

DMC 613（ 灰白色 ）/ 648（ 浅灰色 ）/ 712（ 暖白色 ）/ 926（ 深湖蓝色 ）/ 927（ 浅蓝色 ）/ 3768（ 铁蓝色 ）/ 3866（ 胡粉色 ）

cosmo 151 [3024]（ 冷白色 ）/ 366 [3782]（ 原白色 ）/ 5 号线 · 600 [310]（ 黑色 ）

Olympus 421 [822]（ 珍珠灰色 ）/ 431 [3023]（ 浅卡其色 ）

羽毛绣C5号线 · 600 1

纸样 1

● 图案、纸样为实物大小

贝壳全部为轮廓绣

[色号]

a = C366 1 + O431 1
b = D3866 1 + O421 1
c = D926 1 + O431 1
d = D926 1 + C151 1
e = D648 1 + O421 1
f = D3866 1 + C151 1
g = D613 1 + D712 1
h = D927 1 + O431 1
i = D926 1 + D3768 1

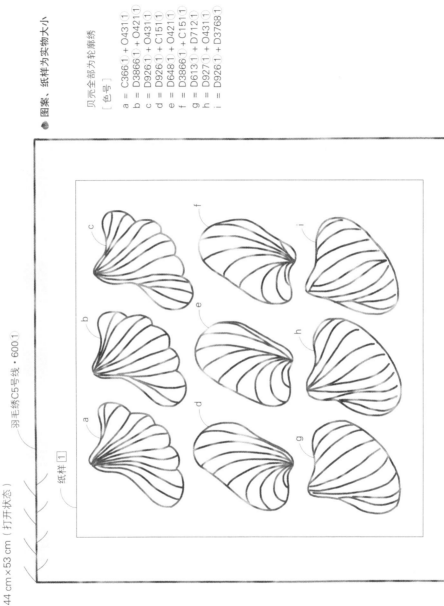

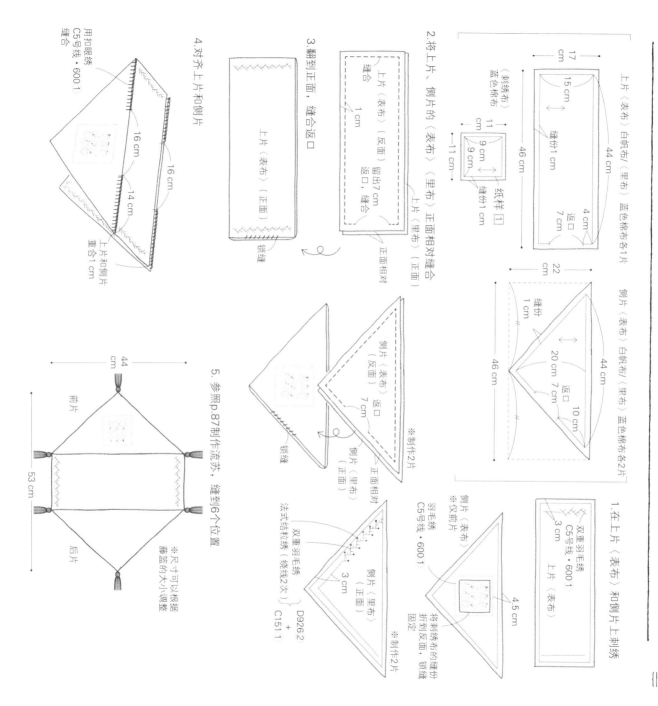

上片〈表布〉白帆布〈里布〉蓝色棉布各1片

17cm

15cm

44cm

46cm

〈刺绣〉蓝色棉布

缝份1cm

4cm

返口7cm

11cm

9cm 9cm

〈纸样 □〉

缝份1cm

侧片〈表布〉白帆布〈里布〉蓝色棉布各2片

22cm

缝份1cm

44cm

20cm 7cm

返口10cm

46cm

1.在上片〈表布〉和侧片〈表布〉上刺绣

双重羽毛绣
C5号线·600 1

3cm

侧片〈表布〉
※仅为前片

羽毛绣
C5号线·600 1

4.5cm

上片〈表布〉

将刺绣布的缝份折到反面，锁缝固定

2.将上片、侧片的〈表布〉〈里布〉正面相对缝合

上片〈表布〉（反面）

缝合1cm

留出7cm返口，缝合

上片〈里布〉（正面）

正面相对

锁缝

侧片〈表布〉（反面）返口7cm

侧片〈里布〉（正面）

正面相对

※制作2片

锁缝

※制作2片

3.翻到正面，缝合返口

上片〈表布〉（正面）

锁缝

双重羽毛绣
C5号线·600 1

3cm

侧片〈里布〉（正面）

法式结粒绣（绕线2次）
D926 2 + C151 1

※制作2片

4.对齐上片和侧片

16cm

16cm

14cm

上片和侧片重合1cm

用扣眼绣
C5号线·600 1缝合

5.参照p.87制作流苏，缝到6个位置

44cm

前片

53cm

后片

※尺寸可以根据藤盖的大小调整

91
三

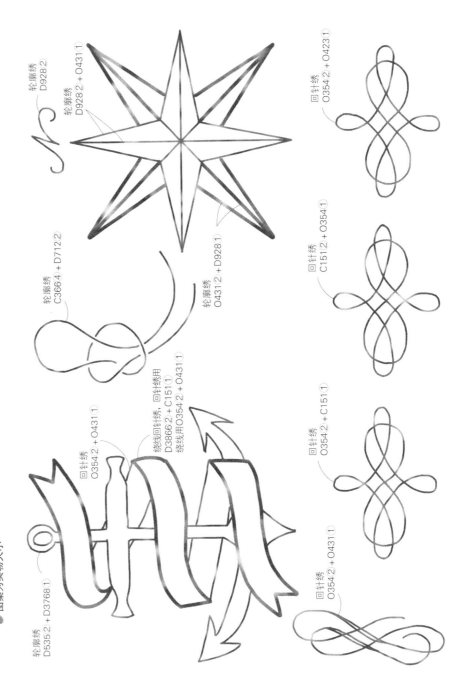

作品图见 p.35

刺绣束口袋

● 材料

（1 个用量 / 根据想做的尺寸决定大小）

※ 完成尺寸 26 cm×20 cm

白色亚麻布⋯60 cm×30 cm

绳子⋯100 cm

● 图案为实物大小

● 使用绣线（5 款通用）

※［ ］内的色号是用 DMC 替换的色号

DMC 535（铁灰色）／ 712（暖白色）／ 928（婴儿蓝色）／ 3768（铁蓝色）／ 3866（胡粉色）

cosmo 151［3024］（冷白色）／ 366［3782］（原白色）

Olympus 354［322］（亮天蓝色）／ 423［646］（卡其灰色）／ 431［3023］（浅卡其色）

轮廓绣
D928 2

轮廓绣
D928 2 + O431 1

回针绣
O354 2 + O423 1

轮廓绣
C366 4 + D712 2

轮廓绣
O431 2 + D928 1

回针绣
C151 2 + O354 1

回针绣
O354 2 + C151 1

回针绣
O354 2 + O431 1

回针绣
O354 2 + O431 1

绕线回针绣，回针绣用
D3866 2 + C151 1
绕线用 O354 2 + O431 1

轮廓绣
D535 2 + D3768 1

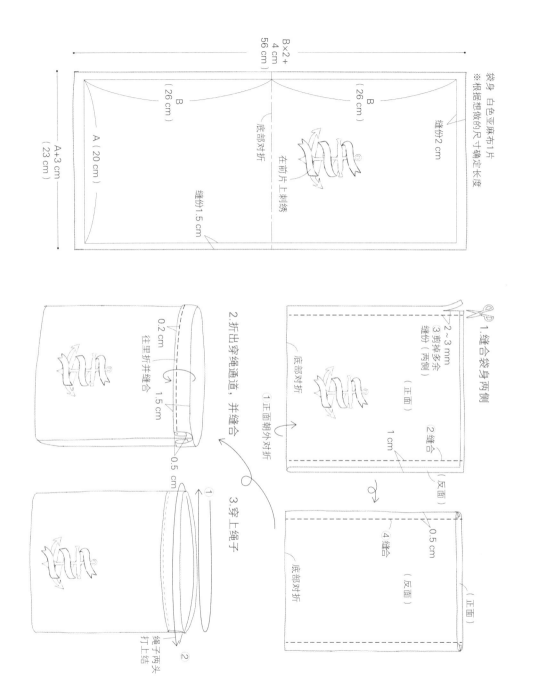

袋身 白色亚麻布1片
※根据想做的尺寸确定长度

B×2+
4 cm
56 cm

缝份2 cm

B
(26 cm)

B
(26 cm)

A (20 cm)

A+3 cm
(23 cm)

底部对折

在前片上刺绣

缝份1.5 cm

1.缝合袋身两侧

2~3 mm
缝份（两侧）
3剪掉多余

（正面）

底部对折

2缝合

1 cm

（反面）

2.折出穿绳通道，并缝合

1正面朝外对折

0.5 cm

4缝合

（反面）

（正面）

底部对折

0.2 cm

1.5 cm

往里折并缝合

0.5 cm

3.穿上绳子

绳子两头
打上结

作品图见 p.36
钥匙吊饰

◈ 材料（1个用量）
灰色亚麻布…15 cm×15 cm
绒面革…10 cm×5 cm
9号针…1根
钥匙圈…1个
吊饰用缎带、绣线…适量
◈ 完成尺寸（刺绣部分）
（5.7~7）cm×（2~3.2）cm

◈ 使用绣线（5款通用）　※ []内的色号是用DMC替换的色号

DMC 535（铁灰色）/926（深湖蓝色）/927（浅蓝色）/928（婴儿蓝色）/3768
（铁蓝色）/3866（胡粉色）/Diamant168（银色）/Diamant3821（金色）/
Diamant3852（古董金色）
cosmo 151 [3024]（冷白色）/锦线No.22（香槟金色）
Olympus 354 [322]（亮天蓝色）/421 [822]（珍珠灰色）/431 [3023]（浅卡
其色）

◈ 混合色
a=D927 2+O431① / b=D3866 2+C151① / c=O354 2+D926① /
d=D3866 2+C151① / e=D535 2+D768① / f=D928 2+O421①
※将指定根数的线合在一起使用。例如，2+1＝3根线
※D是DMC的缩写，C是cosmo的缩写，O是Olympus的缩写

1.在刺绣好的布上粘贴上绒面革

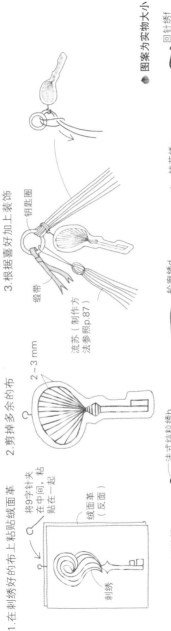

将9号针夹在中间，粘在一起
绒面革（反面）
刺绣部分

2.剪掉多余的布
2~3 mm

3.根据喜好加上装饰
钥匙圈
缎带
流苏（制作方法参照p.87）

● 图案为实物大小

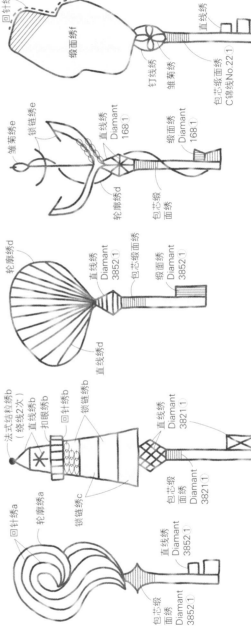

回针绣f
缎面绣
钉线绣
雏菊绣
直线绣
包芯缎面绣 C锦线No.22 1

雏菊绣
锁链绣e
直线绣 Diamant 168 1
轮廓绣d
包芯缎面绣 Diamant 168 1
缎面绣 Diamant 168 1

轮廓绣d
直线绣 Diamant 3852 1
包芯缎面绣
缎面绣 Diamant 3852 1
直线绣d

法式结粒绣b（铁线绕2次）
直线绣b
扣眼绣b
回针绣b
锁链绣b
回针绣a
轮廓绣a
锁链绣c
直线绣 Diamant 3821 1
包芯缎面绣 Diamant 3821 1

回针绣a
轮廓绣
包芯缎面绣 Diamant 3852 1
直线绣 Diamant 3852 1

刺绣手环

● 材料

浅蓝色亚麻布…20 cm×30 cm
宽 2 cm 的爪扣…2 个
圆环…2 个
钥匙圈…1 个
龙虾扣…1 个
宽 0.6 cm 的缎带…适量

● 完成尺寸
3 cm×16 cm（不含缎带）

● 使用绣线 ※[] 内的色号是用 DMC 替换的色号
DMC 413（蓝灰色）/ 645（橄榄色）/ 3033（象牙色）
cosmo 151 [3024]（冷白色）

● 混合色
a=D645 1 +D413 1／b=D3033 1 +C151 1
※将指定根数的线合在一起使用。例如，1 + 1 =2 根线
※D 是 DMC 的缩写，C 是 cosmo 的缩写

● 图案为实物大小

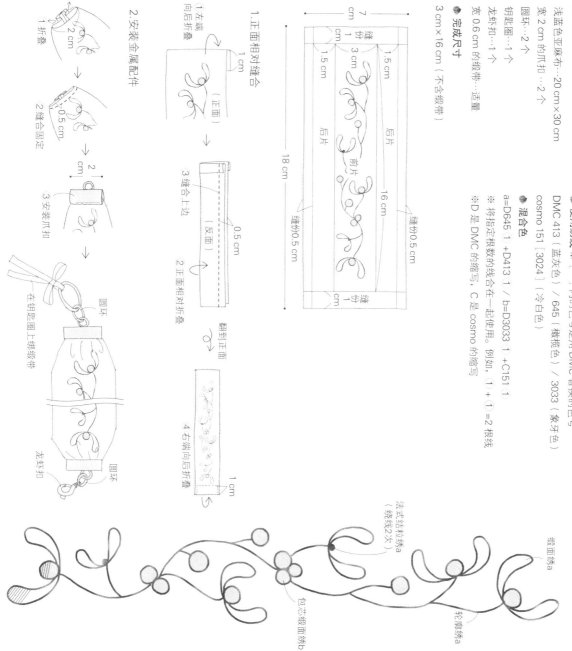

法式结粒绣 a（绕线 2 次）
缎面绣 a
轮廓绣 a
包芯缎面绣 b

1 cm
1.5 cm　3 cm　1.5 cm
7 cm
缝纷 1
后片
后片
前片
缝纷 1
16 cm
18 cm
缝纷 0.5 cm
缝纷 0.5 cm
1 cm

1. 正面相对缝合
（正面）
3 缝合上边
2 正面相对折叠
（反面）
0.5 cm
翻到正面
4 右端向后折叠
1 cm

2. 安装金属配件
1 左端向后折叠
2 cm
1 折叠
0.5 cm
2 缝合固定
3 安装爪扣
圆环
在钥匙圈上钉缎带
圆环
龙虾扣

矢泽小津江
刺绣作家
在能听到汽笛声的横滨，用法式刺绣创作作品。
从海边找到的贝壳里、横滨的景色中获得灵感，开始每一天的刺绣。
会在 yazawado（矢泽堂）商店开办刺绣教室、讲习会、个人作品展等。
爱好是做点心，和亲爱的两只叫作毛球、tororo 的猫一起元。

图书在版编目（CIP）数据

传递记忆的蓝白刺绣 /（日）矢泽小津江著；阴华燕译. —郑州：河南科学技术出版社，2023.9
ISBN 978-7-5349-9435-7

Ⅰ. ①传… Ⅱ. ①矢… ②阴… Ⅲ. ①刺绣－图案－日本－图集 Ⅳ. ①J533.6

中国国家版本馆 CIP 数据核字（2023）第 094262 号

出版发行：河南科学技术出版社.
地址：郑州市郑东新区祥盛街 27 号　　　邮编：450016
电话：（0371）65737028　6578 8613
网址：www.hnstp.cn

责任编辑：刘 欣　刘淑文
责任校对：王晓红
封面设计：张 伟
责任印制：张艳芳

印　刷：北京盛通印刷股份有限公司
经　销：全国新华书店
开　本：889 mm×1194 mm　1/20　印张：5　字数：110 千字
版　次：2023 年 9 月第 1 版　2023 年 9 月第 1 次印刷
定　价：59.00 元

如发现印、装质量问题，影响阅读，请与出版社联系并调换。